圖片來源

圖解兒少印象派

探索那段最繽紛多彩的藝術世界

時報出版

目 錄

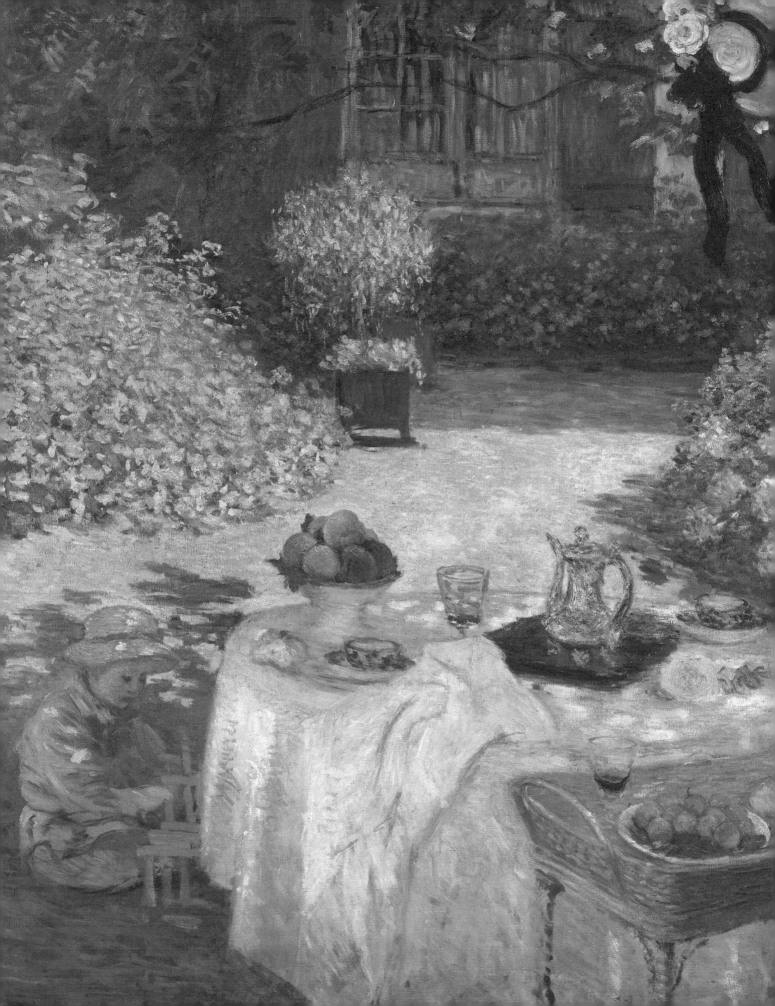

一

關於印象派
一定要懂9個知識

印象派為什麼稱為「印象派」？

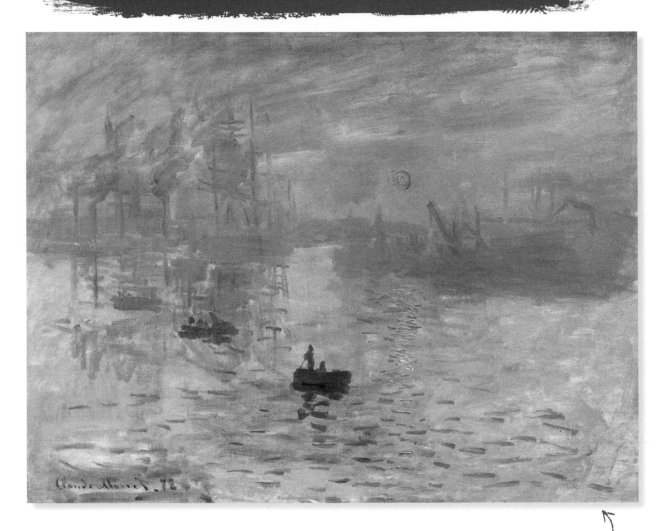

你注意到了嗎？

　　它是全世界最著名的畫作之一！不過在它第一次公開展出時，因為畫裡只看得見草率的線條以及像逗點般的形狀，而受到人們的嘲笑與批評。1872 年 11 月 13 日的清晨，大約 7 點 35 分，克洛德・莫內（Claude Monet）從他的房間內看向勒阿弗爾（Le Havre）港口，畫下了這幅畫。那天起了霧又有風，從工廠煙囪冒出的煙被風吹得向右方飄著，海面上有著一陣陣拍打的浪花。正因為不容易辨認出港口的景色，於是莫內將這樣的場景稱為〈印象，日出〉。……印象？？某位美術評論家為了挖苦莫內，便在他的評論裡借用了這個詞彙，娛樂一下讀者們。

作品名稱：〈印象・日出〉
　　　　　（Impression, soleil levant）

作者：克洛德・莫內

創作日期：1872 年 11 月 13 日，繪於勒阿弗爾港，約早上 7 點 35 分

收藏於：巴黎瑪摩丹 - 莫內美術館
　　　　（Musée Marmottan-Monet Paris）

誰發明了「印象派」？

　　就是身為記者、美術評論家以及藝術家的路易·樂華（Louis Leroy）！他是諷刺畫報《喧鬧報》（Le Charivari）定期合作的撰稿人。在他看完當時一群年輕藝術家們自己籌辦的展覽後，於 1874 年 4 月 25 日便寫下一篇文章，文中大肆嘲笑了克洛德·莫內以及他的好友們：「『印象·日出』。有印象，這點我是很肯定的！我覺得，既然這畫讓人感到印象深刻，那麼畫裡頭一定有讓人『非常』有印象的理由吧！是多麼自由、多麼省力的創作方式啊～！」於是，「印象派展覽」（L'exposition des impressionistes）成了那篇文章的標題。原本是用來挖苦年輕畫家們的用詞，反而在 1877 年被藝術家們沿用，成為藝術世界中給人最有印象的團體名稱。

> 「大家都問我畫作的名字是什麼，但這幅畫不可能是真的在描繪勒阿弗爾，於是我就回：那就稱它為『印象』吧！」
>
> ——克洛德·莫內

莫內的印象

　　莫內並不是在嘲笑什麼，他單純想把當下看到的薄霧與晨曦的印象畫下來而已。這樣的光景稍縱即逝，得趕快畫下來才行！當時的觀眾們習慣欣賞宛如照片般寫實的作品，沒辦法理解為什麼這群畫家們公開展出他們尚未完成的畫作。莫內和朋友們因此都被當成瘋子。印象派，其實就是一群想快速畫出印象、抓住瞬間動感的藝術家們！

點點刷刷

　　人們盯著畫作看，越看越納悶：線條怎麼那麼粗糙又明顯不經修飾呢，莫內為什麼不能畫得更精確一點！在他們看來，這根本只是還沒完成的草稿，讓人幾乎摸不著頭緒，大家都不確定自己有沒有看懂這幅畫。天空怎麼可能是藍紫色的？太陽會是如此鮮豔的橘紅色嗎？灑在水面上的陽光，怎麼看起來像是剝下來的橘子皮呢？

　　那些船怎麼隨便撇個兩三筆就畫好了呢？碼頭跟船上的繩索器具看起來就快要散了一樣……看到畫的人，都覺得是小孩子畫的畫，不說還以為是畫家在嘲笑自己呢！

自己的沙龍展

　　在 19 世紀末，畫家和雕塑家如果想要展出自己的作品，只能在官方認證的「巴黎沙龍」（Le Salon）裡展出。那裡不單單只是有著一張沙發和茶几的客廳喔！沙龍內有許多房間，是由一間間不同的展間所組成的大型展場，而評審們所選出來的作品，會被放在不同的展間展出。反之，若被評審們否決了這位藝術家的作品，那他的所有創作皆不能展出。1874 年，多位藝術家正因為自己的作品遭到評審們拒絕，憤而在巴黎的嘉布遣大道（boulevard des Capucines）上自行籌辦展覽來展出自己的創作。而這些藝術家就是未來的印象派畫家們！

為什麼印象派畫家那麼喜歡巴黎呢？

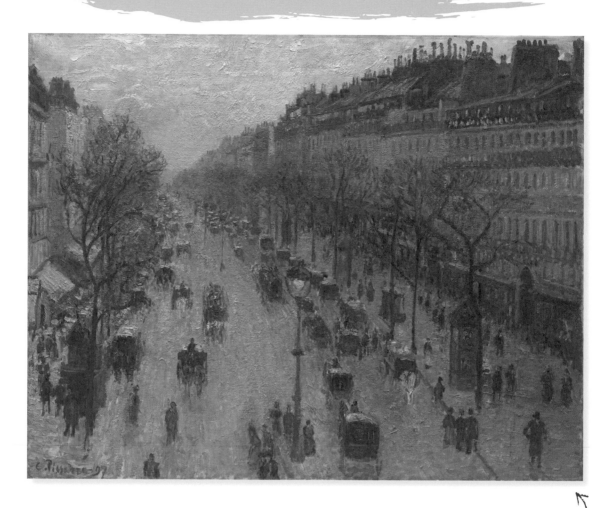

你注意到了嗎？

　　這幅〈冬天早晨的蒙馬特大道〉裡的巴黎景色和今天的巴黎幾乎沒有不同！只不過畫中的馬車被汽車、機車和滑板車取代了。街道上經典的建築，被稱為奧斯曼建築（Hausmanniens），由當時負責建設新巴黎的區長喬治-歐仁·奧斯曼男爵（Georges Eugène Haussmann）命名而來。

　　為什麼呢？在 1850 年之前，整個巴黎既陰暗又骯髒，街道狹窄且錯綜複雜，並不是那麼乾淨衛生，導致許多傳染病在城裡盛行。拿破崙三世（Napoléon III）因此希望將巴黎打造成首都中的首都，也就是將巴黎改造成最美麗且最宜居的城市！而印象派畫家們最喜歡的畫作題材就是這座全新的綺麗城市。

> 作品名稱：〈冬天早晨的蒙馬特大道〉
> （The Boulevard Montmartre on a Winter Morning, matin d'hivers）
> 作者：卡米耶·畢沙羅（Camille Pissarro）
> 創作年分：1897 年
> 收藏於：美國紐約大都會博物館
> （Metropolitan Museum of Art New York）

拿破崙三世巴黎大改造計畫

- 狹窄街道拓寬。
- 老舊房子拆除。
- 房屋統一拉高到 18 公尺高，整齊劃一。
 - 自來水管線嵌入建築中，讓每一棟房屋都有自來飲用水可使用。
 - 設置汙水排放處以及垃圾處理。
 - 興建大型公園：布洛涅公園（bois de Boulogne）、文森公園（bois de Vincennes）、肖蒙山丘（Buttes-Chaumont）以及蒙梭與蒙蘇里公園（les parcs Montsouris et Monceau）。

公共廁所

當時的法國人將廁所稱為「方便小木屋」，上廁所在 19 世紀是件「時尚」的事呢！

> 「繪圖因畫筆一點或一撇的顏色而恰到好處。」
> ──卡米耶・畢沙羅

巴黎城市改造小檔案：

★ 為了在城裡鋪出寬敞的大道，當時有將近 20 萬的房屋遭到拆除。

★ 總共有 1240 棟於 1851 至 1900 年之間完工奧斯曼建築，皆配有煤氣、可飲用的自來水以及完善的下水道排水管線。

★ 巴黎市的 20 個區就此誕生。

★ 每個街區都有自己的小廣場，總共有 80 個。

★ 當時巴黎市內共種植了 8 萬多棵行道樹。

★ 每條大道都有 20 公尺寬，且可寬達 120 公尺呢！

消失點

畢沙羅不怕高！為了畫這張由一條彎曲慢慢變窄的街道，他跑到有點高度的地方創作。而所有的景物在遠處都匯成一個小小的點：那就是消失點（point de fuite）。有沒有發現，

所有建築的線條都朝著這個的點延伸呢？

巴黎街景放大鏡

1897 年，當奧斯曼建築工程終於完工時，畢沙羅就和莫內、西斯萊（Alfred Sisley）一樣，喜歡在各種天氣和不同時間裡繪畫巴黎的城市景觀。2 月時，畢沙羅在俄羅斯酒店（Hôtel de Russie）訂了一間房間。那時的他打著什麼樣的主意呢？就是在他入住的旅館陽台上，畫蒙馬特大道。他住的房間高度，從窗外看出去的視野，剛好能夠將蒙馬特大道的景色盡收眼底。

所在畫中，我們可以看到：

- 五層樓高的建築群連綿不絕，二樓和四樓設有陽台。
- 鍍鋅的斜屋頂上有許許多多的煙囪，這樣家家戶戶才能取暖。
- 新的城市設施：煤氣照明燈和摩里斯廣告柱（colonnes de Morris），各種演出廣告訊息都可以在這裡取得。

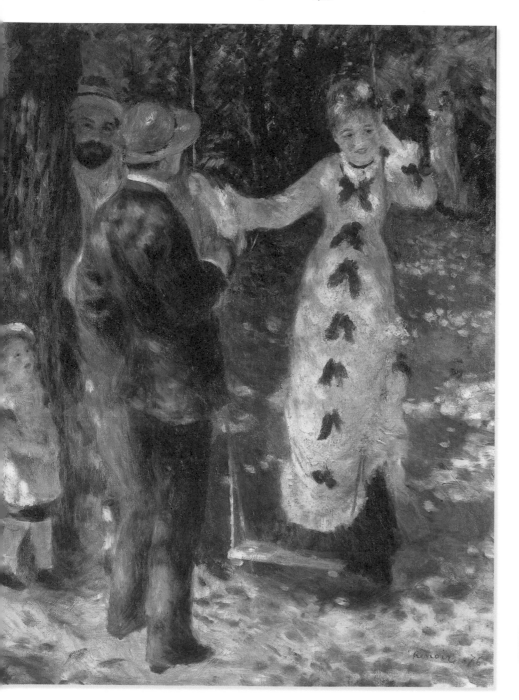

你注意到了嗎？

這幅畫給人一種**輕鬆又愉快**的感覺！這位盪鞦韆的女孩叫作珍妮，是名裁縫師。雷諾瓦覺得珍妮很漂亮，就請她到他位於蒙馬特的院子裡當模特兒。這主意真不錯！她雖然是個女工，卻美若天仙。在她面前背向觀眾的男性，叫作諾貝・格訥特（Nobert Gœneutte）；依靠在樹幹上面、看向觀眾的這位是喬治・希維耶（Georges Rivière），是雷諾瓦的兩個畫家朋友。 畫布上這些**點狀**的筆觸真是驚為天人啊！雷諾瓦就是喜歡像這樣撒滿一地及臉龐，彩紙屑般的光澤感效果。

在雷諾瓦的畫作裡，是五顏六色並排呈現、相互對照。若換成學院派畫家，肯定不敢這樣作畫，而應會是將各色彩予以彼此融合。

作品名稱：〈盪鞦韆〉（La Balançoire）
作者：皮耶 - 奧古斯特・雷諾瓦
創作年分：1874 年
收藏於：巴黎奧賽美術館

引發議論之一

19 世紀時法國的美術學院認為，最厲害的是那些很擅長繪畫榮耀歷史的藝術家們：能夠刻劃出戰士們驍勇善戰的模樣，或是為大家帶來和平的國王以及古希臘羅馬的男女神祇這類相關題材的，就是最厲害的藝術家。至於像是去模仿眼中所見的日常生活周遭景物，美術學院從 17 世紀起就認定這些題材過於稀鬆平常，唯有在歷史題材上創意發想的畫家，才是好畫家！印象派畫家卻喜歡描繪周遭的親朋好友，他們的生活圈、看過的風景、桌上的物品等主題。

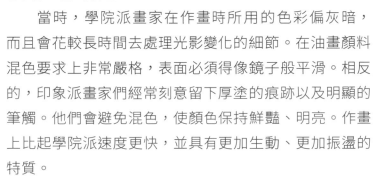

「只有一件事是真實的，
那就是將自己看到的第一印象畫下來。」

——愛德華・馬奈

引發議論之二

當時，學院派畫家在作畫時所用的色彩偏灰暗，而且會花較長時間去處理光影變化的細節。在油畫顏料混色要求上非常嚴格，表面必須得像鏡子般平滑。相反的，印象派畫家們經常刻意留下厚塗的痕跡以及明顯的筆觸。他們會避免混色，使顏色保持鮮豔、明亮。作畫上比起學院派速度更快，並具有更加生動、更加振盪的特質。

畫布上的黃綠斑汙

一位藝評家曾在 1877 年第三屆印象派展覽的場合下了這樣的評論：「雷諾瓦所畫的光影效果是如此奇怪，畫中人物的衣裝像是沾上了油漬一樣」。

滿臉斑點！

雷諾瓦筆下的人物輪廓模糊不清，且筆觸迅速、有時留下厚重的顏料。在某些部分上還能夠看到不同顏色並排呈現。畫裡的小女孩和珍妮的眼睛是紫色的小點，而樹幹部分，則是以紫色與深藍垂直刷線處理。有時候，太靠近、太仔細看反而看不出個所以然，需要後退一些才能看出畫作主題呢。

印象派、學院派小檔案

學院派畫家作畫特色有：

主要畫歷史性題材，如古希臘羅馬和聖經題材為主。
前置作業的畫布通常顏色黯淡。
使用栗色、褐色及灰色。
在大型畫布上創作。

印象派畫家作畫特色有：

淺顯易懂的主題，輕盈、快樂。
預先製作的畫布通常顏色白亮。
大量使用鮮豔的顏料，且很少混色。
選用輕巧、方便攜帶的小畫布。

印象派裡有**女性**藝術家嗎？

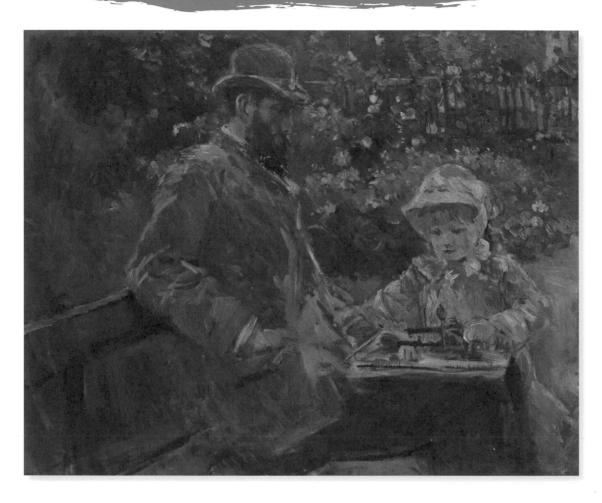

作品名稱：〈布吉瓦爾花園〉
（Le Jardin de Bougival）
作者：貝爾特・莫莉索
創作年分：1881 年
收藏於：法國巴黎瑪摩丹 - 莫內美術館

你注意到了嗎？

　　印象派女畫家不只一位喔！例如，從一開始印象派畫展就有參加的**貝爾特・莫莉索**（Berthe Morisot）和作品受到竇加欣賞的美國畫家**瑪莉・卡薩特**（Mary Cassatt）。另外則是一位低調的畫家**瑪麗・布拉克蒙**（Marie Braquemond），以及愛德華・馬奈（Édouard Manet）唯一女弟子**伊娃・岡薩雷斯**（Eva Gonzalès）。印象派畫家們應該是有史以來第一批將女性畫家一視同仁的一群藝術家了。貝爾特・莫莉索雖然受邀於年度沙龍展出，但她卻更喜歡和印象派畫家相提並論。

為什麼呢？比起嚴謹題材，她更傾向自由創作，運用明亮、鮮豔的顏色，畫出更親密的題目，如同她喜歡畫自己的姊姊、女兒或是丈夫尤金・馬奈（Eugène Manet），也就是愛德華・馬奈的弟弟。

女性藝術家的新視野

印象派女藝術家所描繪的對象與主題和男畫家有所不同。她們會用畫筆展現自己的世界觀，畫女性時，也帶有一種更溫柔、細膩的眼光。觀察自己或親友的小孩時，用不一樣的氣質畫出人物。她們關注小孩教養問題，也會針對母子關係或是個別父子關係去描摹。在這幅畫裡，丈夫尤金細心，畫面充滿父愛。他是一位願意與貝爾特共同分擔家務的好丈夫，也是一位全心全意支持莫莉索創作、展覽的頭號粉絲；在她失去信心時，給予鼓勵。

她們是誰？

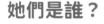（貝爾特·莫莉索）（Berthe Morisot）

每一屆印象派展覽都有她作品的身影。唯有在第四屆時缺席，原因是畫展的幾個月前，她剛生下女兒茱莉（Julie）。擅長畫兒童。

（瑪莉·卡薩特）（Mary Cassatt）

她參加了第四、第五、第六以及第八屆的印象派展覽，擅長畫家庭生活。

（瑪麗·布拉克蒙）（Marie Braquemond）

她參加了第四屆與第五屆，以及最後一屆的印象派展覽。

（伊娃·岡薩雷斯）（Eva Gonzalès）

她雖然沒有參加過印象派展覽，不過可以確定的是，無論是她的題材，或是作畫的方式皆屬於印象派。擅長描繪風景與女性。

19 世紀的女性是怎麼成為藝術家的？

藝術創作是當時中產階級與上流社會女性的休閒嗜好。如果女性將「成為畫家」這個志向當作職業夢想，並不被社會大眾看好，況且當時的法國美術學院並不招收女學生。因此這些女性通常會請男性畫家來家中指導她們，精進自己繪畫功力。例如，莫莉索的老師是風景畫家卡米耶·柯洛（Camille Corot）；而卡薩特在美國進入賓州美術學院就讀；布拉克蒙則是進入尚-奧古斯特·安格爾的畫室當學徒。這幾位女性藝術家最終皆有過在巴黎沙龍展出的經驗。

不正經的大腦

在 1874 年的印象派展覽中，莫莉索的前教授吉夏爾（Joseph Guichard）曾寫信和莫莉索的母親告狀，稱印象派藝術家的大腦多多少少都有點「不正經」，嚴厲要求莫莉索和這個「新興畫派」斷絕往來。不過，莫莉索並沒有這樣做，反而成為了印象派中的核心人物。

印象派展覽小檔案

印象派藝術家總共舉辦了八次展覽：
- 第一屆：1874 年 4 月
- 第二屆：1876 年 4 月
- 第三屆：1877 年 4 月
- 第四屆：1879 年 4 月
- 第五屆：1880 年 4 月
- 第六屆：1881 年 4 月
- 第七屆：1882 年 3 月
- 第八屆：1886 年 5 月

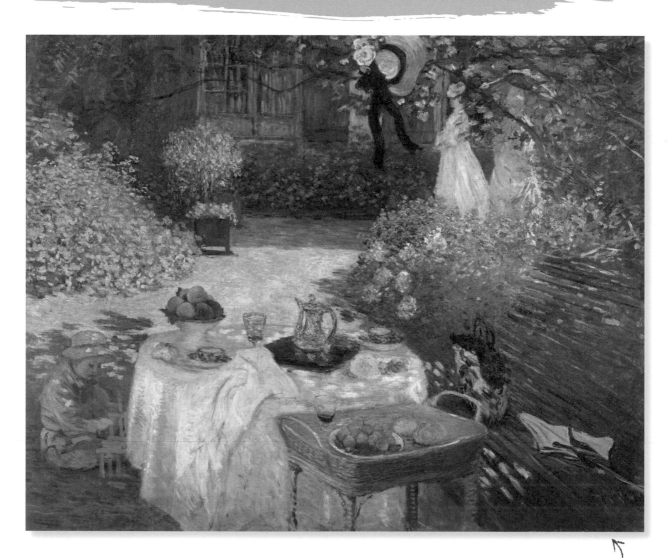

你注意到了嗎？

　　城市、鄉村、森林與海邊……，這些風景都是印象派畫家最喜歡的繪畫題材。他們會將眼前所發生的一切定格在畫布上。所以神話或歷史題材，這些需要憑空想像的場景，並不是他們的拿手題材，他們更傾心於描繪一些簡單的小故事，而其中的主角就是他們身邊的親朋好友。那麼，這幅畫在向我們訴說著什麼呢？花園裡的桌子上，擺放著一對咖啡杯，被吃掉一半的小塊麵包，高腳杯裡剩下的一點紅酒，盛滿水果的器皿，還有隨意丟在桌上皺巴巴的餐巾。看樣子是午餐場景，不過賓客們呢？到哪裡去了？

作品名稱：〈午後花園，裝飾畫作〉
（le Déjeuner, tableau décoratif）

作者：克洛德·莫內

創作年分：約 1873 年

藏於：巴黎奧塞美術館
（musée d'Orsay）

人都走光了嗎？

還沒呢，仔細看看畫面外圍，右上樹枝後方有著兩位女性的身影。但是為什麼藝術家會這樣處理人物呢？事實上，人物對他來說是次要的，家中花園這般夏日光景才是主題。花園地上一大片淡黃色面積代表太陽非常耀眼，天氣是如此晴朗。有沒有注意到，從畫面中右半部的花園座椅、到座椅上的洋傘、手提包包，一個接著一個地往後延伸，將我們的目光帶向鮮黃的地上。由這樣的構圖方式帶動視覺的延伸，巧妙地營造出美好的午後風景。

畫中人物是誰？

在畫中左下坐在地上的小朋友，就是莫內的兒子，尚。目測年齡大概 5、6 歲的尚正在把玩著樹枝。他身上的影子是呈現深藍色，而穿透樹葉的陽光灑在他身上則是黃色。背景裡身穿白色洋裝的女性，是莫內的妻子和她的女性友人，正在花園裡散步，享受著午後陽光。在畫作裡，她們的輪廓因距離的關係而顯得有點模糊。

畫中主角：光與影！

仔細看看，桌上有一壺像是神燈的茶壺，反射出他周遭各種不同的顏色：黃色與白色，代表光線，藍色代表陰影。而在茶壺的後上方就是那片空無一物的花園空地，然而那裡並不是真虛空，而是充滿了大量的太陽投射的光線。而畫中的主角，正是這道陽光喔！

印象派繪畫小檔案

什麼是「裝飾畫作」（tableau décoratif）？

★ 描繪日常小確幸與家庭生活。

★ 盡量不挑選歷史雄偉的故事作為題材。

★ 使用鮮明的色彩。

★ 在作品中給予自然以及光線重要的位置。

阿讓特伊的印象派博物館

在 1871 年，克洛德・莫內和妻子卡蜜兒與小尚・莫內一起搬到了阿讓特伊（Argenteuil）。這棟房子是愛德華・馬奈幫他們找到的，房東是奧布里夫人。有一次因為欠繳房租，莫內和房東起了爭執，於是決定在 1874 年搬到鎮上的另一棟房子裡，在那裡待到 1878 年。也就是現在位於馬克思大道 21 號的第二棟房子，經由修復後變成了一座博物館。

阿讓特伊有什麼特別的嗎？

這裡的租金比在巴黎還便宜，而且空間更大，非常適合畫家創作。當時，通往巴黎的鐵路才剛蓋好，阿讓特伊還以水上運動項目聞名，許多巴黎家庭紛紛搬往阿讓特伊或是在這裡度過週末。

而莫內則是經常跑到塞納河畔，在自己打造的船屋畫室裡創作。

藝術高手

猜猜看，莫內在一天當中的什麼時候會出去作畫呢？

A. 早上作畫。
B. 吃午餐時作畫。
C. 午餐飯後。

答：C。

為什麼他們那麼喜歡**派對**呢？

你注意到了嗎？

　　和年輕的工人階級朋友交情最好的畫家，莫過於奧古斯特・雷諾瓦（Auguste Renoir）了。他們身上所散發出質樸氣息，嘴角洋溢著**喜悅的笑容**，在慶祝活動中歡快地舞動身軀，這些都是雷諾瓦最愛以畫筆具體化的特色。每逢星期天，這些平時做工的年輕人，便會穿上他們最漂亮的衣服，三五成群的相約出門放鬆。其他印象派畫家們，通常則是將聽音樂會和歌劇當消遣的富裕階級作為筆下的人物。其實雷諾瓦和他畫筆下的人物家庭背景相像。爸媽是裁縫師、女工，家裡生計拮据，孩子必須很早就經濟獨立。因此他在 13 歲時輟學，開始出去打工賺錢。雷諾瓦的繪畫生涯，就是從成為瓷器彩繪的畫匠開始。

作品名稱：〈煎餅磨坊的舞會〉
（Bal du moulin de la Galette）
作者：皮耶 - 奧古斯特・雷諾瓦
創作年分：1876 年
藏於：巴黎奧塞美術館

派對開始啦！

　　擁擠的舞會，而且人山人海！雷諾瓦選擇了一個難度很高的題材來挑戰自己：選擇手舞足蹈且移動不停的年輕人們作為繪畫主題！

　　那天的天氣非常好，許多人都前往位於蒙馬特高地的煎餅磨坊（moulin de la Galette）所舉辦的舞會。煎餅磨坊的業主是德布雷家族（les Debray），專門做麵粉、麵包、蛋糕和煎餅的生意。一個禮拜固定 4 天，從下午 3 點直到日落為止，任何人都可以在磨坊四周的空地跳舞，還會有樂團伴奏，而星期日是最為熱鬧的一天，原因是只要妳是女孩，就可以免費入場。

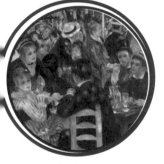

❶前景

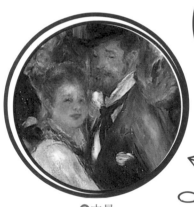

❷中景

❸背景

又點又撇的高手 —— 雷諾瓦

　　只要是雷諾瓦畫筆下的一切事物，都會變得模糊！

　　在油畫的前景部分，珍妮、艾絲黛兒和喬治的臉部和其他人物比起來較為清晰。不過仔細看看中景的部分，和我們距離越遠的物件，也就越模糊。

　　在這幅畫中，整個表面都是以一筆一筆撇出來的小色塊所填滿。凡是黑色或是藍色的衣服上面皆點綴著黃色和粉紅色的斑點。在中景位置，看向觀眾的女性，名為瑪果，正在和男伴跳著舞。一身粉紅色洋裝卻帶了一點一點的藍色斑點，那些其實是映在裙子上樹葉的影子。而她的某位畫家男伴看起來像穿了一件完全褪色的西裝。

珍妮與朋友們

這裡的「珍妮」就是雷諾瓦〈盪鞦韆〉裡的珍妮。在這次的場合中，她和妹妹艾絲黛兒坐在位於前景中的公園座椅上，兩位的右邊有三位男生朋友。這三位分別是皮耶 - 佛朗克・拉米、諾貝・格訥特以及新聞記者兼藝評家喬治・希維耶，他正在看著珍妮。在前景當中，雷諾瓦不僅筆觸下的人物臉部表情生動，就連同他們的手勢皆清楚描繪。為了完成這幅畫作，雷諾瓦在 1876 年的夏天，可是連續好幾天都自己推著裝滿畫布與各式畫具的推車跑到蒙馬特高地呢！光是想像就替雷諾瓦覺得辛苦呀！

煎餅世家

當時的德布雷家族，擁有兩座磨坊風車，布魯特芬風車和拉德風車。在 1890 年代，舞會的空地加蓋了頂變成了一家小酒館。

直到今天我們依舊可以在風車下品嚐可麗餅呢。我們從拉皮克及吉哈東街角度所看到的風車確實是德布雷家族原本的拉德風車，只不過現在歸屬於製粉業者家族的風車，是經過一番工程，拆除、修復後又重新裝到現在的屋頂上。

「歡樂的光芒灑滿了畫布的每個角落，連影子都映射著這道光芒。整幅畫作如彩虹般的耀眼……」
—— 法國詩人斯特凡・馬拉美

印象派真的都在**戶外**作畫嗎？

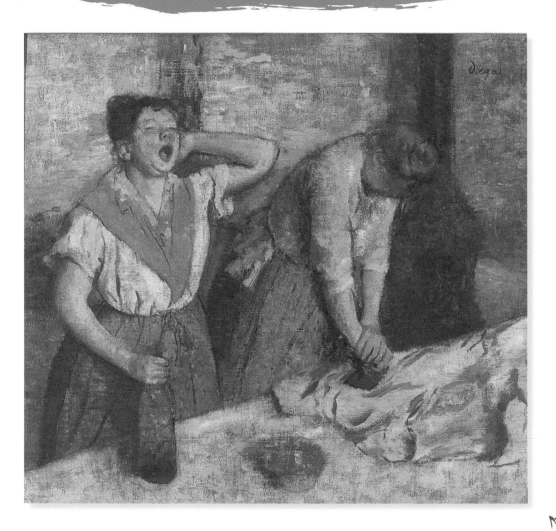

你注意到了嗎？

　　印象派畫家並不只有在戶外作畫。有時候，他們也會選擇在室內畫些人物。尤其是埃德加・竇加（Edgar Degas）。與其他出外寫生的印象派畫家不同，他選擇在室內創作。即使在他的作品中時常出現賽馬場的場景，竇加卻從不在戶外架設畫架，全部都是在畫室內創作完成。

作品名稱：〈兩個熨衣婦〉
　　　　　（Les repasseuses）
作者：艾德加・竇加
創作年分：1884-1886 年間
藏於：法國巴黎奧塞美術館

　　竇加習慣在畫布上作畫之前，花時間研究題材，他是個傑出的素描畫家。他會將身邊家人、朋友分別在工作場合和休閒場所的模樣速寫下來；也喜歡畫各行各業的人，例如：歌手、音樂家、舞者、馬戲團雜耍員，或是熨燙衣服的女工。

日常反覆的一舉一動

　　竇加在這幅厚重又粗糙的棕色畫布上，畫了兩位婦女。竇加聲稱，自己從來都不是即興創作，但是他這幅畫給人的感覺，卻像是巧遇這兩位正在工作的婦女一樣。一位正用全身的力氣壓在一條皺巴巴的床單上，而另一位，則是伸著懶腰、張著大嘴打著哈欠。她們的工作看起來又累又辛苦。身後的暖爐，連同熨斗都讓房間加熱，如同在烤箱中一般。

　　打哈欠的婦女並不是那麼優雅，卻能讓竇加藉此塑造出生活寫實的效果，彷彿是無意間走進了她們的工作區域，碰巧目睹了這一幕。竇加並不是唯一喜歡捕捉人物日常或瞬間動作的印象派畫家，雷諾瓦、莫莉索和卡薩特也都是這方面的高手。

> 「我的藝術從來就不是即興創作。
> 我所呈現的畫作，全都是經過深思熟慮，
> 以及對各個偉大藝術家的研究成果。
> 和靈感、隨性、氣質有關的，我毫無概念。」
>
> ——艾德加・竇加

日常主題小檔案

在 19 世紀的法國社會裡，低收入家庭的婦女的工作環境非常辛苦。將這類的主題帶入繪畫中，對當時的社會來說是前所未見之舉，而竇加就是第一批將工作日常入畫的藝術家。

這兩位婦女屬於當時在家裡工作的「家庭手工業者」，而這類小人物包含了縫紉女工、紡織工、洗衣工還有熨燙衣服的工人。從事這項行業的人，大多來到大都市生活，為了生計，每天工作時數高達 15 小時。在這裡，竇加並沒有將她們哀傷或是愁病的樣子描繪出來，反而嘗試客觀地呈現他觀察到的小人物真實面貌。

放大鏡

仔細看，油畫裡面某些地方原本的畫布紋路非常明顯，但有些地方的顏料看起來卻像是隨便塗抹一下而已。竇加會以這樣的手法處理，也許是要讓欣賞畫作的人感受到這種未經處理畫布的粗糙感，暗示著畫中人物她們所經手的布料粗糙、工作繁重，和她們的辛勞相互呼應。

整體上，這幅畫看起來沒有光澤、乾燥，也許沒有特別處理過的畫布吸收了油彩顏料，又有可能是竇加故意在上色時抹去多餘的顏料，才造成這樣的輕率效果。

竇加巧妙地以未上色畫布的自然棕色來當作陰影，我們可以在打哈欠女孩袖子以及手臂的附近觀察得到。

和莫內、雷諾瓦以及畢沙羅一樣，竇加會以顏色建構畫面，但這並不妨礙同時利用線條勾勒物體的輪廓，例如：圍巾的形狀、衣裙的皺褶。

印象派畫家都變得有錢嗎？

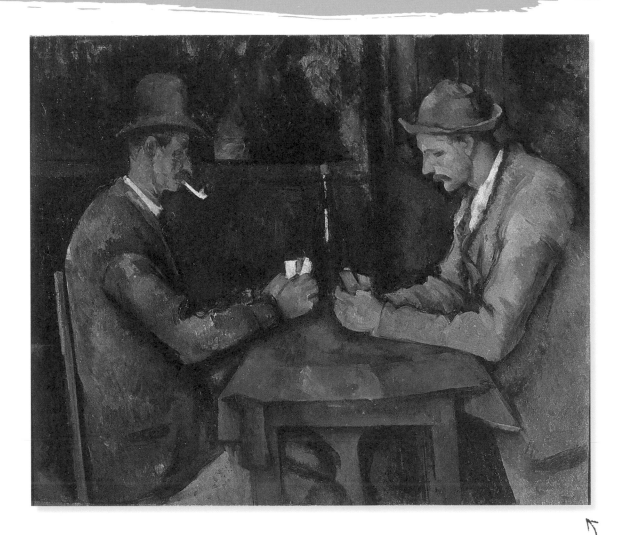

你注意到了嗎？

　　這幅〈玩紙牌的人〉目前展於巴黎奧塞美術館。而同樣是由塞尚繪畫的另一幅畫作〈玩牌的人〉，在 2014 年被卡達的一家美術館以高達 1 億 9 千萬歐元（等同於新台幣 73 億）買下。如果塞尚還在世的話，恐怕很難想像他的作品在 100 多年後竟然能賣出如此高價。塞尚盼其成為銀行家的父親若活到這個時代一定會非常吃驚，也許還會替兒子感到驕傲也說不定。可惜呀，印象派畫家都跟財富與名聲無緣，一切都來得太遲了。而絕大部分印象派藝術家的生活其實都更加辛苦。像是塞尚在他生前，幾乎沒辦法靠自己養家糊口，幸好有他的父親資助他的生活。

作品名稱：〈玩紙牌的人〉
（Les Joueurs de cartes）
作者：保羅‧塞尚
創作年分：1890-1895 年間
收藏於：巴黎奧塞美術館

印象派畫作進入藝術市場的開端

保羅・杜朗-魯耶（Paul Durand-Ruel）是第一位買下印象派畫作的人。他來自富裕家庭，經營一間美術用品店並擁有一間自己的畫廊。他為印象派畫家們盡心盡力，甚至為了籌辦他們的展覽而負債，同時他也大方將自己畫廊的空間出借，在 1876 年讓畫家們得以舉辦第二屆的印象派展覽。杜朗-魯耶為了莫內、雷諾瓦、西斯萊、畢沙羅以及莫莉索⋯⋯等藝術家皆舉辦過個展。不過並不是每檔展覽都受到好評，經常受到藝評家們的嚴厲批評。因此他開始將目標轉向海外市場，到比利時、英國和美國⋯⋯等國家推廣印象派畫家們的作品。終於，他在 1886 年的紐約展覽大獲成功。那檔展覽總共展出了 300 件作品，其中大部分都是印象派畫家的作品。

無拘無束的創作

雖然所有的印象派藝術家都選擇勇於打破傳統，但這樣的突破卻讓他們在生活中吃盡苦頭，若他們的畫作不被喜歡，也收不到交換的金錢，一部分的畫家，像莫內、雷諾瓦、塞尚、畢沙羅以及西斯萊這樣的一家之主，時而會積欠房租，也難以養育自己的小孩們⋯⋯幸而另一部分來自小康或是富裕階級的畫家們，像是竇加、莫莉索、馬奈、卡薩特以及巴齊耶（Frédéric Bazille），基本上不用為了生活開銷而擔憂，還能多少資助比較沒有錢的藝術家朋友們。

沙龍！

雷諾瓦在第一次巴黎沙龍落選後，是第一位鼓起勇氣再試一次沙龍徵選的畫家。對藝術家而言，巴黎沙龍提供曝光率和能夠接觸更多買家的重要平台。過不久，莫內、西斯萊也跟著這樣做，試著再去徵選一次。但這樣的作法並沒有獲得所有印象派藝術家的支持，甚至認為他們這樣是在背叛印象派！有個問題值得想一想：一位能夠靠藝術創作養家活口的藝術家，難道會比一位快餓死的藝術家更沒有價值嗎？

印象派摯友兼收藏家 ——卡耶伯特

畫家古斯塔夫・卡耶伯特（Gustave Caillebotte）經常在各方面資助他的朋友們。他不僅贊助了幾檔展覽，還曾經幫莫內租下聖拉薩火車站附近的公寓，好讓他能夠每天在那裡作畫；甚至偶爾也會買下他的印象派朋友們的畫作。在他 1894 年去世時，總共持有 67 幅畫作，並全數捐給法國政府。但是他有一個條件：就是要讓畫作在巴黎的盧森堡博物館（musée du Luxembourg）展出（其作用等同於今天的現代及當代美術館）。不過當時的法國政府最後只接收了其中的 38 件作品。如今，這些畫作可是都成了奧塞美術館吸引大批民眾的鎮館之寶呢。

印象派的 藝術市場價值小檔案

- 1875 年 3 月，巴黎的德魯奧（Drouot）拍賣會上出售了莫內、西斯萊、雷諾瓦以及莫莉索等印象派藝術家約 70 件作品。總銷售額為 10,349 法郎。

- 1877 年 5 月，同樣在巴黎德魯奧拍賣行，拍賣了畢沙羅、西斯萊、雷諾瓦以及卡耶伯特等畫家的 45 張畫作，總銷收額為 7,610 法郎。

- 如今 2020 年 5 月在紐約的蘇富比（Sotheby's）拍賣會上，莫內的某一幅〈睡蓮池〉就拍出了 400 萬歐元的天價。

印象派畫家都在哪裡創作呢？

印象派畫家們的藝術重要性，主要透過巴黎這個藝術重鎮發揚光大、擴散開來。莫內、雷諾瓦、西斯萊、巴齊耶、畢沙羅、莫莉索以及塞尚就是在巴黎相遇，成為朋友，一路上相互扶持。他們經常往返巴黎以及巴黎郊區，也延伸到法國西北邊的諾曼第，有些畫家甚至去到了南法。

巴黎近郊

生活在巴黎的印象派畫家們，通常出沒在各咖啡館、藝術學院或由藝術家經營且親自授課的私人美術學校。只不過在巴黎生活的成本昂貴，加上他們非常喜歡在戶外寫生、畫風景畫，畫家們常常得搭火車離開城市、到郊區作畫。例如，雷諾瓦住在巴黎市區的蒙馬特，常常跑到郊外作畫。並從 1903 年始，他搬到法國南部的濱海卡涅鎮（Cagnes-sur-Mer）。

阿讓特伊 Argenteuil

印象派藝術家大約從 1870 年代起，陸續到阿讓特伊創作。莫內在 1871 年開始在這裡定居，而雷諾瓦與西斯萊都曾經到那裡拜訪過他。馬奈則是 1874 年夏天到阿讓特伊戶外寫生。

盧沃謝訥 Louveciennes

1869 年，畢沙羅開始在盧沃謝訥定居，隔年 1870 年他去了倫敦一趟。回來時，發現他的畫室遭到小偷入侵惡意洗劫，很多畫布都毀壞了！不過他並沒有因此氣餒，之後在盧沃謝訥小鎮上畫了許多風景畫。

馬爾利勒華 Marly-le-Roi

西斯萊 1875 年開始在這裡定居。

埃普特河畔厄哈尼 Éragny-sur-Epte

畢沙羅自 1884 年搬到埃普特河畔厄哈尼小鎮後，直到過世都未曾離開。他喜歡畫自己的花園，並在花園裡接待好友們；莫內、塞尚、梵谷以及保羅・高更都曾經來訪。

布吉瓦爾 Bougival

1881 年到 1884 年間，莫莉索在布吉瓦爾租了一棟房子，並經常住在那裡。她特別喜歡以這棟房子為主題作畫，經常畫下她的女兒茉莉與保姆互動的情形。

盧萬河畔莫雷 Moret-sur-Loing

1882 年，西斯萊到了盧萬河畔莫雷後，就一直待到 1899 年。

蓬圖瓦茲 Pontoise

1866 年到 1869 年間及 1872 年，畢沙羅在蓬圖瓦茲生活。他喜歡在這裡接待藝術家朋友們，一起作畫。後來他搬到埃普特河畔厄哈尼定居。

韋特伊 Vétheuil

1878 年莫內和一家人定居偉特伊。這裡也是他第一任太太卡蜜兒過世的地方，那年 1879 年。

盧昂 Rouen

畢沙羅、莫內以及高更時常在盧昂一住就是住上好些天。

吉維尼 Giverny

1883 年莫內來到了吉維尼，一直待到 1926 年。他在那裡一手打造自己的花園，而這個花園後來成為他最喜歡畫的主題。

迪耶普 Dieppe

迪耶普是非常受歡迎的海水浴度假勝地。莫內曾經在 1882 年到過迪耶普，之後便前往布維爾（Pourville）和瓦恆吉維爾（Varengeville）。雷諾瓦則是從 1879 年開始就住在他的贊助人的瓦格蒙城堡（château de Wargemont）裡。畢沙羅在 1901 年和 1902 年曾經到過迪耶普。

埃特雷塔 Étretat

莫內自從在 1868 年冬天去過一次後，在 1883 至 1886 的這 3 年間，幾乎每年都會去一次，對埃特雷塔的懸崖峭壁感到十分驚豔。

勒阿弗爾 Le Havre

莫內在勒阿弗爾長大，並且於 1860 至 1870 這 10 年間，時常回到此地作畫，在海邊創作了他首批以海景為主的作品。

1883 年 12 月，莫內和雷諾瓦一起南下至蔚藍海岸場勘，找尋有沒有值得創作的題材。莫內在給商人杜朗 - 魯耶的信中寫道：「我們幾乎走遍了從法國馬賽到義大利熱那亞的各條大街小巷」。

萊斯塔克 L'Estaque

塞尚於 1839 年出生於普羅旺斯艾克斯（Aix-en-Provence），長大後也時常回來他的出生地。他的媽媽選擇於萊斯塔克地勢較高的地方，租了一棟面海的房子，他也因此經常來到這裡留宿，因為在這棟房子裡，可以輕鬆眺望地中海和馬賽灣的海景，而他的朋友們，像是畢沙羅、莫內和雷諾瓦也時常到此拜訪。

博爾迪蓋拉 Bordighera 和昂蒂布 Antibes

在 1884 年 1 月，莫內獨自回到南法創作，這次雷諾瓦並沒有與他同行。他畫下了博爾迪蓋拉。而 1888 年，他則去了一次昂蒂布。

普羅旺斯艾克斯 Aix-en-Provence

塞尚常常回到普羅旺斯艾克斯父親在 1859 年買的一棟房子，在那裡待到 1899 年便將房子賣掉。1888 年，雷諾瓦拜訪塞尚，並在艾克斯附近租了一棟房子。

卡涅 Cagnes

在 1898 年，雷諾瓦一家人第一次一起來到了卡涅。1903 年到 1907 年間，他住在和鎮上的郵局同一棟建築裡，並在當年買下了寇雷特莊園（Domaine des Collettes），從此之後就在這裡長居。

尼斯 Nice

莫莉索在雷諾瓦的鼓勵之下，1882 和 1888 年到過尼斯。她曾經租下在城鎮高處西米耶（Cimiez）的拉提別墅（Villa Ratti）。

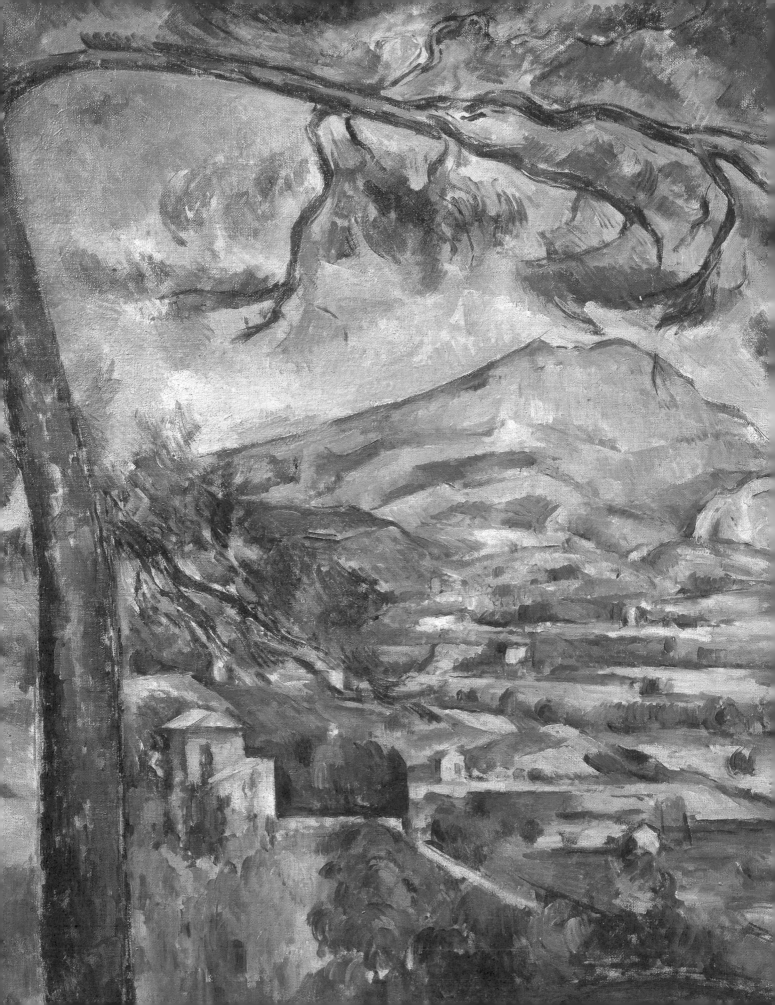

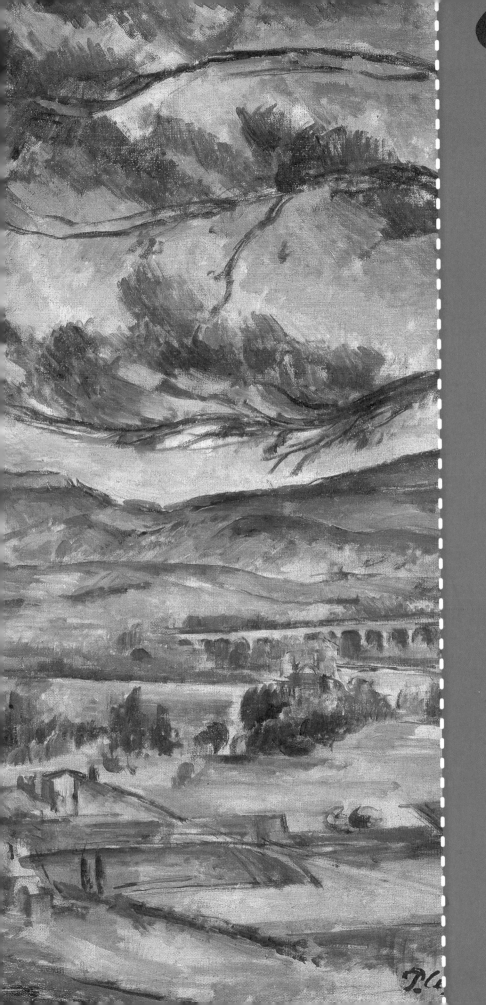

二、印象派藝術家

畫出自我──馬奈

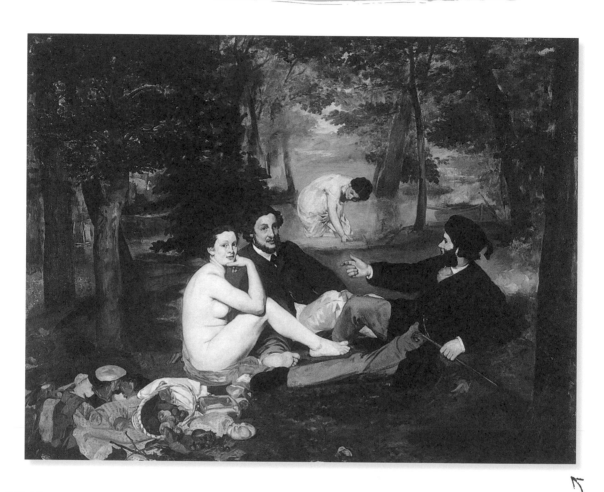

馬奈是誰？

　　愛德華・馬奈出生於巴黎。因為父親在司法部工作，所以他也希望兒子能在司法部任職，期望愛德華和他一樣能夠有傑出的職業發展。但是小馬奈在學期間特別調皮搗蛋，常常惹事生非，非常叛逆。為了逃避父親為他鋪好的出路，馬奈下定決心成為一名航海家，到海上生活。16 歲時遠赴巴西里約熱內盧，在這段期間畫了許多素描作品。回到法國後，馬奈原本想就讀海軍學院，但因考試落榜而作罷。最後他父親終於改變主意：同意在馬奈不去讀美術學院的前提下，允許他將畫家立為志業。於是馬奈就進入了托馬・庫圖爾（Thomas Couture）的畫室當學徒，接受畫家長達 6 年竭力的繪畫指導。

愛德華・馬奈
Édouard Manet

法國畫家。1832 年 1 月 23 日生於巴黎，1883 年 4 月 30 日於巴黎去世，享年 51 歲。

作品名稱：〈草地上的午餐〉
（*Le Déjeuner sur l'herbe*）

創作年分：1863 年

藏於：巴黎奧塞美術館

笑著堅持到最後的那位，就是贏家！

馬奈在 1863 年想以自己熟練畫藝祕訣的作品〈草地上的午餐〉來挑戰巴黎沙龍展，證明自己作為畫家的獨特性，並企圖撼動該沙龍評價藝術的常規。只不過他的原創性「太過前衛」，並沒有得到評審團的青睞而遭拒絕，馬奈因此非常憤恨不平。幸好當年執政的拿破崙三世，給大量落選的畫家們另一次機會，就在巴黎沙龍正式展場工業宮（Palais de l'Industrie）旁舉辦了落選沙龍展（Salon des Refusés）。

然而觀眾們抱著看笑話的心態去逛展覽，也都在畫作前大大的譏諷一番，意外地引起了大家熱烈的討論，算是一種另類的成功吧！

> 「如果想要出人頭地，成功並不會平白無故從天上掉下來，而是要靠自己主動爭取而來！」
> ——愛德華・馬奈

格爾波雅咖啡館（Café Guerbois）

馬奈的〈草地上的午餐〉在展出後，引起了巨大的迴響。一時之間，印象派畫家成了眾人討論的焦點，同時也遭受到嘲笑和辱罵。就在這個時候，有一群獨立的年輕藝術家找上了馬奈，這其中有畫家、作家或是藝評家。他們紛紛表示支持馬奈，希望可以相互切磋、有更多交流。這群人也視馬奈為創始人兼指導者。

常在傍晚時分，座落在巴迪紐耶街的格爾波雅咖啡館內，這群成員就會聚集一起討論繪畫，其中就包含了許多未來的印象派畫家……3 年後，莫內畫了一幅同名作品〈草地上的午餐〉向馬奈致敬。

這就是馬奈！

造成醜聞的〈草地上的午餐〉

為何馬奈的作品會引起那麼大的爭議呢？

主要是因為他做了下列這些改變：

❶ 他改變了繪畫主題：在當時人們的眼光來看，裸女在繪畫裡面一定得是神話中的女神，不能是當時社會裡的女性，就連一絲影射都不行。然而，馬奈就是想在衣裝整齊的男士身邊畫一位沒穿衣服的年輕女孩。而女孩的模樣就和他觀察到的一般女孩沒有兩樣。這樣的作法讓當時大眾和學院派的畫家無法接受，因為女孩太過真實且不像女神那樣完美。真是太不雅觀了！

❷ 他改變了繪畫方式：他使用的顏料非常鮮豔，而且所描繪的物體幾乎沒有陰影。沒穿衣服的女子坐在森林裡面，身體上有些地方應該要遮起來，但女子的身體就像暴露在燈光下，完全沒有陰影。再來，畫中所擺放的物件，看起來就像剪貼上去的一樣，沒有前後順序。馬奈是不是忘記要使用透視法了呢？怎麼看起來就只是著色、拼貼畫呢？其實，馬奈是想要透過創作這幅畫來反思一件事：那就是身為一名藝術家就一定得遵守既有的繪畫規範嗎？例如：題材的選擇、色彩對比、透視技巧都得照著規矩作畫嗎？馬奈的質疑，為 20 世紀帶來許多繪畫革新，這些革新從此完全改變了繪畫的藝術表現形式。

時間紀錄者——莫內

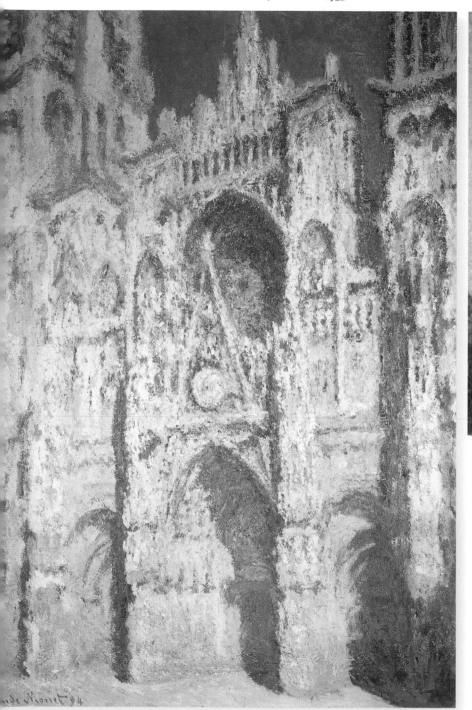

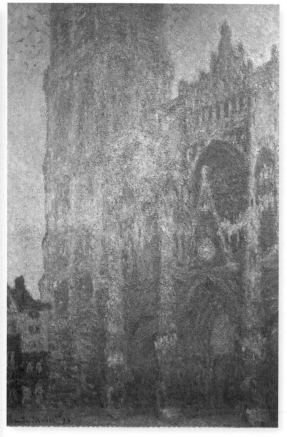

克洛德・莫內
Claude Monet

法國畫家。1840 年 11 月 14 日生
於巴黎，1926 年 12 月 5 日去世。

上圖：〈晨光效果的盧昂大教堂〉
　　　（Cathédrale de Rouen,
　　　effet matin）

左圖：〈陽光照射下的盧昂大教堂〉
　　　（Cathédrale de Rouen,
　　　plein soleil）

創作年分：1892-1894 年間

收藏於：巴黎奧塞美術館

莫內是誰？

莫內在巴黎出生，5歲那年全家人搬到了勒阿弗爾鎮。莫內上中學時，興趣就是畫畫，**他非常喜歡畫漫畫，特別是畫誇大且諷刺的畫作來揶揄鎮上的人物。**

他在繪畫方面非常有天份，甚至將自己的圖畫拿到文具店裡販賣，賺取零用錢花用。後來，他在鎮上遇到了風景畫家尤金・布丹（Eugène Boudin），受到了他的影響後，莫內開始嘗試到戶外創作。布丹發現莫內非常具有潛力，於是建議他可以到巴黎學習繪畫，在那裡能夠接觸到更多的藝術家，並且也能拓展自己的視野。

捕捉光影

莫內最擅長在畫作中捕捉光線。畫面看起來不是那麼地清晰、感覺起來厚重又有顆粒感。不過仔細一看，畫面中莫內的筆觸非常細膩，以白色和黃色顏料來營造出明亮的部分，再用橘色和紫色帶出凹影，這樣能夠使建築表面更加立體。整個畫面帶給人一種光影顫動、搖曳的視覺效果。

情有獨鍾 —— 莫內連續作系列畫

當莫內挑定自己想畫的主題以後，會花上好幾週、好幾個月的時間去創作，甚至隔年還要回來繼續其探索。

那麼，到底是什麼原因讓他對盧昂大教堂（cathédrale de Rouen）如此著迷呢？如果我們仔細觀察，將會發現，是大教堂正面千變萬化的光線讓莫內沉醉在其中。大教堂建築上的光線，會隨著天氣和季節的不同，有所改變。一整天下來不同時段光影之間也起不同的變化。光線變化是如此地快速，而莫內想要每分每秒都將光線記錄下來，但這樣的計畫是不是有點瘋狂呢？**而有時莫內對自己的畫作感到不滿意，他甚至會將自己認為不成功的作品銷毀。**

「萬事都有定時」

若時間允許的話，莫內會選擇在離自己位於吉維尼的房子幾公里遠的地方進行創作，例如，以田野中的乾草堆或是白楊樹作為題材。有時候看到乾草堆，他會向田地主人詢問，租用場地作畫。至於白楊樹，當地主告知莫內要將樹木砍掉時，他還會請求對方延後砍伐，先讓他完成畫作。好險讓莫內著迷的盧昂大教堂並不會因為這些人為因素而消失不見。

> 色彩，
> 是我每天的痴迷、喜悅和折磨。
> ——**克洛德・莫內**

莫內小檔案

莫內其實並不是第一位進行連續作畫的畫家，只不過他是更有系統性地針對某種特定主題創作。

這就是莫內！

莫內一生的創作數量：

光是在 1890 年間，他足足畫了 31 幅以乾草堆為主題的作品。

在 1891 年的夏天至秋天，創作了 23 幅白楊樹的畫作。

而在 1892 至 1894 年間，也完成了 30 幅盧昂大教堂系列畫作。

莫內是位非常勤勞的畫家，無論天氣好壞、時候早晚，都定會作畫。

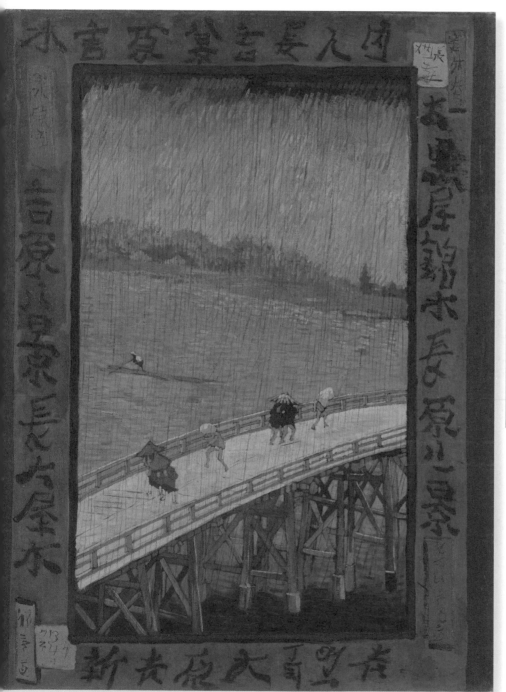

而左邊是梵谷所畫的版本！↑

這是歌川廣重〈名所江戶百景〉裡的〈大橋安宅驟雨〉。

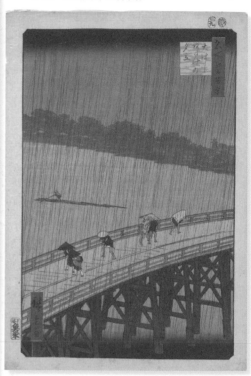

文森・梵谷
Vincent van Gogh

荷蘭畫家。別名：威廉。1853年3月30日生於荷蘭赫崙桑得（Groot-Zundert），1890年7月29日去世於法國瓦茲河畔奧維小鎮（Auvers-sur-Oise），享年37歲。

畫作名稱：〈雨中橋〉
（Pont sous la pluie）
創作年分：1887年

梵谷是誰？

文森‧梵谷是家中六個孩子的長男。在梵谷家族裡不是當牧師的人，就是繼承家業，當起畫商者。儘管梵谷遠非日本漫畫之狂熱研讀者，仍勤於大量閱讀，不過他卻選擇了從學習當畫商開始。但後來又改變主意，想成為牧師。最後梵谷發現自己既不適合當畫商，也不適合當牧師，最終卻選擇成為一名畫家。

1886 年他來到巴黎，弟弟提奧（Théo van Gogh）在巴黎經營一家畫廊。因為弟弟的關係，文森‧梵谷認識到許多印象派畫家，特別是那些剛加入的新成員：**秀拉**（Georges Seurat）、**席涅克**（Paul Signac）和**高更**（Paul Gauguin），這幾位將被稱作新印象派者都是受到畢沙羅邀請參加了第八屆印象派展覽的畫家。

當時的日本漫畫是什麼樣子呢？

葛飾北齋的版畫〈神奈川沖浪裏〉在法國最為著名。葛飾北齋是位漫畫狂人，非常熱衷畫畫，創作了一張張作品，把它們集結成冊，並將它們稱作「漫畫」。這些漫畫是用來教授徒弟們要如何創作的工具書，所以和我們今日所看到的連載的連環畫是完全不一樣的喔！

版畫狂熱收藏家

梵谷對日本的**木版畫**情有獨鍾，他在 1855 年在安特衛普時，就開始有收集版畫的習慣。這是因為荷蘭自 17 世紀便與日本有商業交流。到巴黎以後，繼續增加他的收藏，主要向經營日本藝術品的商人賓格（Siegfried Bing）收購。梵谷總共有將近 600 幅日本版畫收藏。

莫內也有高達 200 幅的日本版畫收藏品。梵谷在當時對這些版畫的價值深信不疑，甚至在巴黎的鈴鼓咖啡館（Café du Tambourin）舉辦了展覽，將自己的版畫收藏全部和觀眾分享，展現他對版畫的熱愛！

這就是梵谷！

細看下，和原作相似嗎？

其實不盡然，梵谷的筆觸非常明顯，看起來他並沒有嘗試要模仿歌川廣重的意思。他的筆觸屬於印象派的，一樣以碎片化方式呈現。梵谷以長條水平的線來處理畫作的水面。梵谷為了強調水面上的流動感和閃爍的效果，用了如淺綠、深綠、淺藍、深藍等多種色調。這位荷蘭畫家喜歡日本直率的色彩，甚至開展更多並兼具著暗影。

日本版畫迷小檔案

梵谷喜歡這些版畫的原因是什麼呢？

- 大面積的平面色塊。
- 線條表現的手法。
- 對天氣、季節的細膩描繪，例如：雨景。
- 沒有多餘的細節。
- 透過不同色彩創造層次與景深。
- 以俯視的視角來構圖。

蝕刻版畫高手——瑪莉・卡薩特

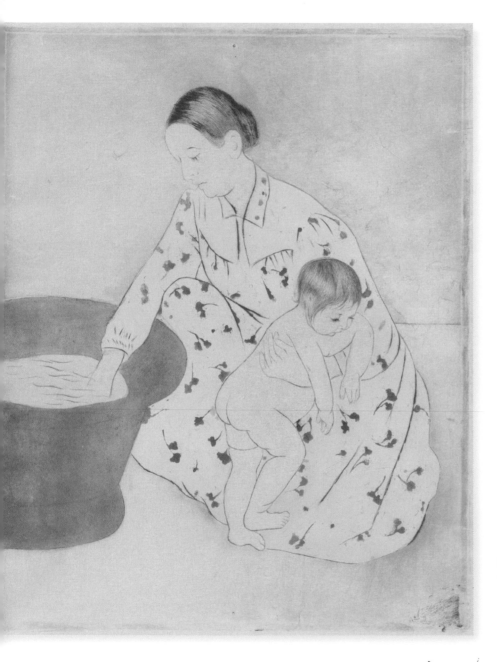

卡薩特是誰？

　　瑪莉・卡薩特家裡有五個小孩，她排行老四。父親經營「卡薩特」投資公司。由於經營得非常成功，他決定在 42 歲時退休，並帶著全家人到歐洲旅行 4 年。瑪莉・卡薩特曾在美國賓州費城就讀接受女生的美術學院。她原本想進巴黎的美術學院學習，但對該學院不收女學生這件事感到驚訝。卡薩特後來也曾到私人畫室裡進階學習，以及造訪義大利和西班牙，努力鑽研藝術大師們的作品。

瑪莉・卡薩特
Mary Cassatt

美國畫家。1844 年 5 月 22 日，生於美國賓州匹茲堡（Pittsburg）。1926 年 6 月 14 日，去世於自己在法國梅尼爾 - 特利布斯（Mesnil-Théribus）的城堡中，享年 82 歲。

--

作品名稱：〈沐浴〉（Le Bain）
創作年分：1890-1891 年間
收藏於：美國哈佛藝術博物館
　　　　（Havard Art Museum）

獨立自主的女藝術家

這就是卡薩特！

1876 年瑪莉・卡薩特參觀了第二屆的印象派展覽，一年後她認識了埃德加・竇加，也因此受邀加入印象派。卡薩特和其他印象派藝術家一樣：喜歡使用鮮豔的色彩、注重光線的處理，也常將身邊的親人當作她創作的主題。在 1879 年的第四屆印象派展覽中，她展出了 11 件不同媒材的作品，像是油畫、粉彩畫以及不透明水彩畫。某位藝評家特別欣賞卡薩特的作品，稱讚她擁有「能夠在巴黎室內空間中捕捉光線細微變化」的感知能力。這位藝評家更將她的才能和竇加相提並論。不過比起被稱為「印象派畫家」，卡薩特仍是比較喜歡自稱係「獨立藝術家」。

彩色雕刻！

瑪莉・卡薩特熱衷於版畫雕刻，也成為其中的佼佼者之一！她先在金屬板上細心地打草稿，再以直刻方式在上面刻畫。不過在 1890 年，卡薩特一接觸到日本的木版畫，馬上變成日本版畫迷，決定開始為自己的版畫創作裡增添色彩。日本人所製作的版畫，是在木板上雕刻，因木頭會直接吸受油墨，直接上色即可。但卡薩特要在金屬板上色作法就不一樣了：金屬本身不會吸收油墨，必須使用細點腐蝕法來上色。首先，將磨成細細的松脂粉末塗在銅版上需要上色的區域。加熱後，這個區塊就會受融化的松脂保護，不被腐蝕，油墨也就能留存在上面。如圖中的黃色衣袍及藍色浴盆。

什麼是「蝕刻版畫」呢？

蝕刻版畫是一種**版畫技術**。卡薩特就是以蝕刻版畫創作出這幅〈沐浴〉。她將年輕女性和小嬰兒的輪廓用尖銳的金屬雕刻筆在銅板上刻出線條，隨後將銅板浸泡到會腐蝕金屬的酸液中。而腐蝕液會將金屬板上的線條刻痕腐蝕掉。最後在線條的凹槽塗上墨水，壓印在紙上，就是我們看到人物的線條印記。

得來不易的女性平等學習之路

還記得巴黎的美術學院在 19 世紀時，是不接收女學生的嗎？不過從 1897 年開始，法國的年輕女孩們開始能進入巴黎美術學院就讀。而這一切都歸功於雕塑家海倫・貝赫多（Hélène Bertaux）。她相信，女生和男生都該擁有同樣的受教機會。在她八年努力不懈地爭取女孩們學習藝術的權利後，女學生在 1897 年後終於可以進入學校學習藝術了。

令人匪夷所思的「女性印象派畫家」

當時一位美國《紐約時報》的藝評家看到自己的美國同胞加入了法國印象派之後，感到十分震驚，甚至不解地寫道：「我替瑪莉・卡薩特感到惋惜，她來自美國費城，獲得了在巴黎沙龍展出的機會，並占有一席之地。這對女性和外國人來說都是個得來不易的肯定。但是，她怎麼會如此地想不開，自我迷失到成為印象派成員呢？」

瑪莉・卡薩特小檔案

1890 年，瑪莉・卡薩特給自己設定了一個目標，她想要將版畫做得和日本版畫家一樣好。而這幅〈沐浴〉就是收到喜多川哥麿的啟發而創作的蝕刻版畫。

那麼，她跟喜多川哥麿的作品有哪些共同點呢？

將單色均勻塗抹於大片面積上。

人物衣服上使用印花圖案設計。

線條如蛇柔韌多變。

人和物沒有 3D 的體積感，幾乎沒有陰影。

繪畫主題：女性單獨或和孩子一起的畫像。

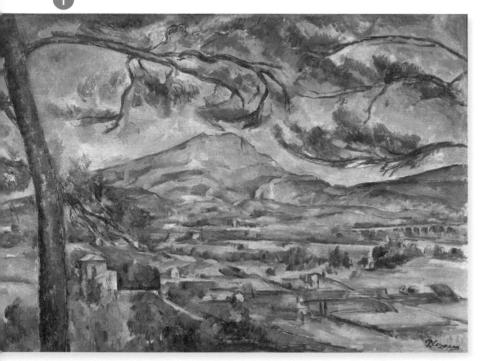

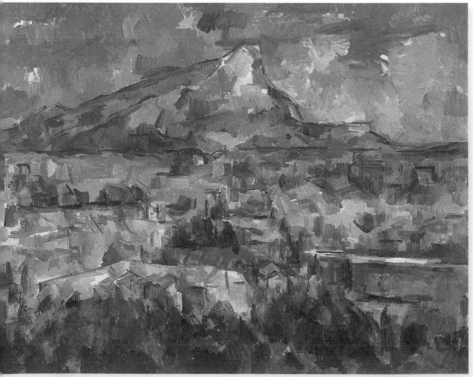

塞尚是誰？

保羅・塞尚是一位銀行家的兒子。因為小塞尚在學校的成績很好，父親希望兒子能夠繼續他的學業。但是比起念書，他更喜歡畫畫，因此時常跑到巴黎去找他的朋友，也就是鼎鼎大名的作家艾米爾・左拉（Émile Zola），並就讀查爾・蘇斯（Charles Suisse）所開設的私人學校，每天早上練習作畫。他在那裡認識了莫內、雷諾瓦以及畢沙羅。課餘的下午，塞尚就會進到羅浮宮裡面臨摹大師的作品。1873 年他在奧維小鎮（Auvers-sur-Oise）與畢沙羅重逢，開始對戶外繪畫產生興趣。而這就是塞尚成為風景畫家的開端。隔年，塞尚便參加了第一屆的印象派展覽。

保羅・塞尚
Paul Cézanne

法國畫家。1839 年 1 月 19 日出生於普羅旺斯艾克斯。1906 年 10 月 22 日，去世於普羅旺斯艾克斯，享年 67 歲。

❶〈大松樹和聖維克多山〉
（La Montagne Sainte-Victoire au grand pin）
創作年分：約 1887 年

❷〈從雷羅威小鎮看聖維克多山〉
（La Montagne Sainte-Victoire vue des Lauves）
創作年分：1904 年

收藏於：巴黎奧塞美術館

連續作畫 —— 聖維克多山

塞尚從 1885 年開始，對海拔 1000 多公尺的聖維克多山情有獨鍾。他從自位在雷羅威（Les Lauves）的工作畫室，或是比貝米採石場（carrières de Bibémus）來進行創作。無論是近看還是遠看，聖維克多山的山峰線條、色彩都不同。隨著他的創作時間推移，畫作也似漸漸展現出塞尚「獨有的結晶塊狀」風格。

我們可以將塞尚〈聖維克多山〉拆解成三個部分欣賞：

近景：一棵被畫框切到的松樹，和一些灌木叢或樹頂。

中景：原野、幾棟建築及第一幅畫作右側的鐵路橋。

遠景：占主導地位的山峰和周圍蔚藍的天空。

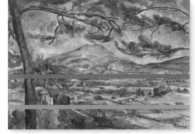

塞尚的風景藝術

〈大松樹和聖維克多山〉

畫家很注重對風景中可觀察到的要素之模仿。在畫作裡，我們可以觀察到：

- 樹木的處理上用垂直線表示。
- 山丘以斜線構成，進而創造出畫面的深度。
- 左下角的房子輪廓線條較清晰。
- 用同樣的一些顏色來處理從小山丘到聖維克多主山的輕巧過渡空間。綠色漸漸稀疏，讓出空間由藍色和粉色替代。

整體畫面呈現空間感、空氣流動感。

〈從雷羅威小鎮看聖維多利亞山〉

和〈大松樹和聖維克多山〉相比，我們可以發現畫家在構思這幅風景畫時，更放得開了。我們可以觀察到以下幾點：

- 不同顏色互相堆疊。
- 垂直和水平的筆觸互相交疊，或並排呈現。
- 山脈有著水晶多面性的紋理，像是不同地質層所組成一般。

這就是塞尚

畫到最後一刻

1906 年 10 月 15 日，塞尚在戶外畫聖維克多山時，遇到了一陣暴風雨。但塞尚頑強堅持在風雨交加中，把作品完成後才肯回家，結果身體撐不住昏了過去。幸好一位駕著馬車的路人發現了他，把他送回家。但是那天之後，他的狀況一直沒有好轉，最後因染上了肺炎而病逝。那年的塞尚，正值他的藝術創作巔峰期。當時塞尚被巴黎的藝術家視為是「現代藝術之父」。

你知道嗎？

任天堂在 2011 年所推出的《薩爾達傳說：御天之劍》遊戲裡的山景設計，就是受塞尚所啟發的喔！

塞尚創作小檔案

1885 年到 1906 年間，塞尚總共畫了 87 幅聖維克多山作品，其中包含：

　44 幅油畫

　43 幅水彩畫

舞蹈教室督陣者——竇加

竇加是誰？

竇加的媽媽是位在美國紐奧良出生的克里奧人，當地受到法語殖民文化影響，而父親是一位銀行家。由於父親熱愛繪畫和音樂，當小竇加立志成為藝術家而放棄法律學位時，很快就得到理解和支持。竇加跟著路易・拉莫特（Louis Lamothe）學習繪畫，他是竇加的偶像——安格爾的學生。竇加在高中好友的引薦下，有幸和安格爾見上了一面。當時，安格爾對他說了一句話：「多畫線條！不管是根據自然真實畫下，還是憑記憶創作的線條，繼續一直畫、不停地畫，你一定能成為一名出色的藝術家。」

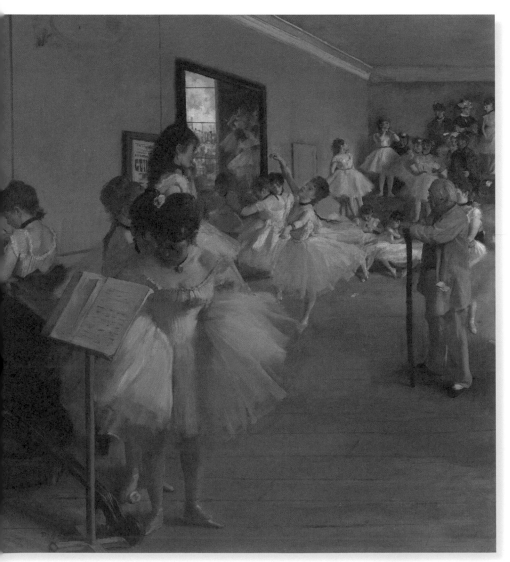

竇加往後將這句話放在心上。竇加應該是所有印象派畫家中，在作畫前最注重先素描練習的藝術家。高中畢業後，他到巴黎羅浮宮登記為複製畫家，專門在羅浮宮裡臨摹大師們的作品。而他也在那裡結識了馬奈。竇加在 1868 年光顧了格爾波雅咖啡館，和莫內、雷諾瓦、西斯萊、畢沙羅、巴齊耶一起討論策劃展覽的想法。而 6 年後，在 1874 年，他們實現了當年的夢想。

> ### 埃德加・竇加
> ### Edgar Degas
> 法國畫家。1834 年 7 月 19 日生於巴黎。1917 年 9 月 27 日去世於巴黎，享年 83 歲。
>
> ----------
>
> 作品名稱：〈舞蹈考試〉
> 　　　　　（L'examen de danse）
>
> 創作年分：1874 年
>
> 收藏於：紐約大都會美術館

舞蹈與竇加的素描

「一起加入跳舞的行列吧！」不管是在律動中的還是在休息時間，舞者們的各種姿勢都被竇加一筆一畫的記錄下來，而竇加也是印象派畫家中唯一將芭雷舞帶入繪畫裡的畫家。

有沒有注意到畫中間有個女孩正在擺出阿拉伯式（arabesque）的舞姿。舞蹈老師培洛（Jules Perrot）打的分數一定很高！那……其他女孩在做什麼呢？她們正等著要輪流上場跳舞通過考試。

竇加畫下這樣的舞姿是為了追求什麼呢？他想要能夠捕捉像「舞動中的舞者」這種平時不常見卻姿態有趣的主題。確實有些舞者這能像古代雕像一般完美，但也不是全部皆如此。

> 「當你還不會畫畫時，你可能覺得繪畫很容易。不過當你實際下筆作畫時，繪畫就變得非常困難。」
> ——埃德加‧竇加

一定要漂漂亮亮的嗎？

竇加喜歡非常貼近寫實的東西，所以不會因為哪個細節不漂亮，就不把細節呈現出來。當時被視為「不優雅」的細節有哪些呢？教室裡舞者的動作；掉在地上的手帕；令人煩躁的漫長等待；想要考試能趕快結束的表情；有說有笑的畫面……這些都是當時不會受到觀眾喜愛的小地方。不過，竇加就是將舞者們最真實的一面呈現出來，讓大家明白，其實當她們不跳舞時，芭蕾舞者們也有很放鬆、不在意自己形象的時候。

↖ 這就是竇加！

貴族百姓

竇加戶籍上的正式名字是「de Gas」。在法國，只要姓裡有「de」這個字，就代表這家人是貴族。不過不要誤會，竇加的家族其實並不是什麼貴族，而是當時法國社會裡的布爾喬亞中產階級。只不過是他的爺爺太想讓自己家族被認為是代代相傳的貴族世家，所以才在祖譜上動了一些手腳……

但實際上竇加在簽名時，一律採用家裡原本連在一起的姓「Degas」。

藝術高手

數數看，在這幅不到 1 公尺高的油畫裡面，竇加總共畫了幾個舞者呢？別忘了將鏡子裡反射的舞者以及被畫框切掉的穿著舞鞋的數量算進去喔！

A. 24
B. 16
C. 22

答：C

竇加創作小檔案

竇加將 40 年的人生獻給了描繪舞者這件事情上面

* 創作了 1000 幅圖畫（粉彩畫和版畫）。

* 創作了 3 座舞者雕像，其中包括非常有名的〈14 歲的小舞者〉。

點描大師 ── 秀拉

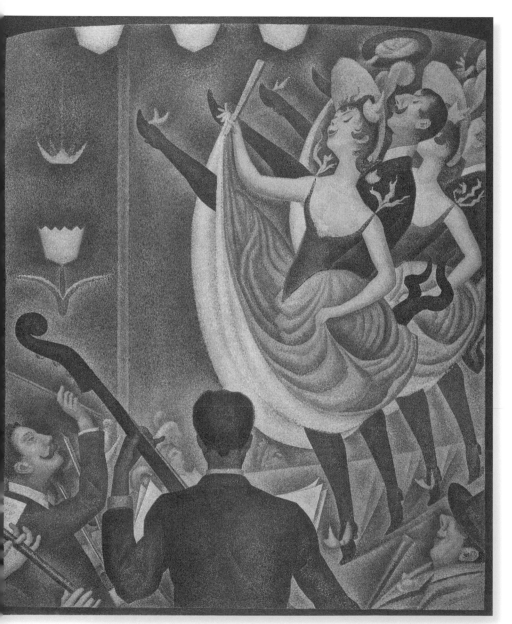

秀拉是誰？

　　喬治‧秀拉從小就很會畫畫。他從巴黎市立雕塑與繪畫學校轉學到了美術學院，進入了亨利‧雷曼（Henri Lehmann）的工作室學習。雷曼是位法國畫家，也是安格爾栽培出的優秀弟子。秀拉和印象派藝術家們一樣，放棄了正規的藝術教育，出走找尋自己的出路，他發明了點描畫法，被稱為新印象派。為什麼被稱作**「新」**印象派呢？因為這樣創新的技法顛覆了傳統色彩的運用，也為我們帶來逗弄吾人視覺的新感受！

喬治‧秀拉
Georges Seurat

法國畫家。1859 年 12 月 2 日出生於巴黎。1891 年 3 月 29 日去世於巴黎，享年 31 歲

作品名稱：〈歌舞聲喧〉
　　　　　（La Chahut）

創作年分：1889-1890 年間

> 「我之所以會這樣作畫，是想要嘗試新的東西，直到找到某種屬於我自己的繪畫方式為止。」
> ──喬治‧秀拉

新印象派先驅

你沒看錯！不是因為眼鏡髒了，也不是因為眼鏡度數不夠了，這是一幅全部都是以彩色點點所繪製而成的油畫，非常精細。

這裡和其他印象派畫家的畫作那種自然、捕捉稍縱即逝的瞬間的創作非常不一樣，一切都是秀拉精心設計的。有沒有注意到，這幅畫作裡背對著我們的低音貝斯手，他的西裝上，是以不同密度的藍色小點堆砌出的。秀拉想要表現衣服上色澤的反光時，就會用紅色的小點來模擬光線。

這就是秀拉！

如果退一步從遠處來看，這件西裝看起來就是紫色的呢！是不是很**神奇**呢？這是因為我們的視網膜會自動將**藍色和紅色混合**在一起，自動補成紫色。而這就是所謂的視覺混色！

熱舞時間！

舞台中心、表演者們賣力地跳著康康舞、場面非常的熱鬧。秀拉使用了紅色、黃色和白色呈現出明亮又溫暖的區塊。舞者的燦爛笑容、迷濛的眼神以及衣袍上的彩帶都帶出了歡樂的氣氛。

點描技法小檔案

★ 不混色，純粹將兩種顏色並排。而我們的眼睛就會自動把並排的紅色與黃色修正成橘色。

★ 使用在色彩環上的互補色。紅色、綠色互補，橘色和藍色互補，紫色和黃色互補……等。

★ 向上的線條代表快樂喜悅、向下的線條則代表悲傷。

秀拉的祕密

秀拉在 7 年間創作了 7 幅大型油畫。由於他在 31 歲時就因病去世，因此秀拉的創作數量並不多。當他去世的時候，家人才驚覺他生前交往的對象瑪德琳‧諾布洛赫已有身孕，身邊還帶著一個一歲的孩子。原來這位女朋友是秀拉多年以來的模特兒。秀拉之所以沒有向家人提到這一段關係，是因為女朋友家世背景並沒有那麼好，秀拉很怕自己的父親會不允許這段感情關係。

藝術高手

請問，下列三種顏色哪一些屬於暖色系，哪些是冷色系呢？

1

2

3

答：1 和 3 屬於暖色系，
2 為冷色系。

「點」出自我——畢沙羅

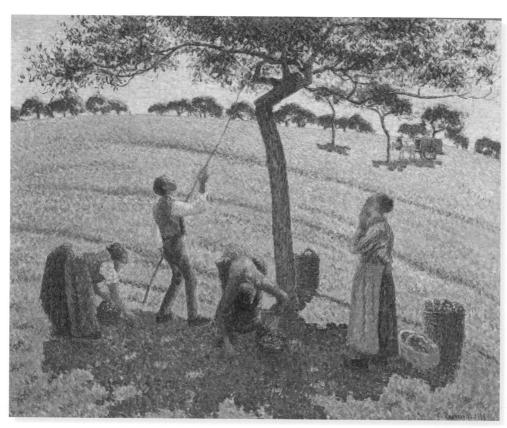

畢沙羅是誰？

　　畢沙羅的父母在加勒比海上的聖托瑪斯島（l'île de Saint-Thomas）經營一家五金行。畢沙羅 12 歲時，父母將他送到法國留學。就這樣，畢沙羅成為了一名小留學生，在阿爾卑斯山腳下的帕西（Passy）寄宿學校生活，在校期間畫了許多素描、畫作。17 歲的畢沙羅回到了家鄉加勒比海，他的父親希望他能加入家族事業，但年輕氣盛的他，選擇離開加勒比海，前往委內瑞拉找卡拉卡斯和他的朋友，安東・梅拜爾（Anton Melbye）會合。在那之後，他決定回到法國，拜風景畫家卡米耶・柯洛為師。後來也輾轉到了蘇斯的畫室裡，在那裡認識了莫內和塞尚。畢沙羅直到 60 多歲時，憑著他描繪的法國鄉村風景，才終於出了名。

卡米爾・畢沙羅
Camille Pissarro

法國 - 丹麥畫家。1830 年 7 月 10 日出生於聖托瑪斯島的夏洛特・阿美利（Charlotte-Amélie）。當時屬於丹麥領地，如今已成為美國領土並改名為維京群島（les Îles Vierges des États-Unis）。1903 年 11 月 13 日去世於巴黎，享年 73 歲。

畫作名稱：〈在埃拉尼河畔採收蘋果〉
　　　　　（La Cueillette des pommes à Éragny-sur-Epte）

創作年分：1888 年

收藏於：美國達拉斯美術館
　　　　（Dallas Museum of Art）

逗點作畫達人

畢沙羅在 50 歲時，發現秀拉的畫作後，便毫不猶豫地改變自己的繪畫方式，開始使用點描派所使用的點點來作畫。他不在調色盤上調配顏色，而是在畫布上直接將不同顏色並列，看起來顏色更鮮艷。畢沙羅不單單只用點點來作畫，他也擅長使用像逗點一樣的筆法，一點再一撇的方式來作畫喔！

這就是畢沙羅！

畢沙羅的個人風格

雖然畢沙羅受到新的點描派技法影響，他仍然保留比點點再寬一些的筆觸，將筆觸交錯撇刷也是他常見的畫法。有時候，他也會將顏料調和，例如用藍色和黃色調和出的綠色，或是紅色加黃色所調和出的橘色。其實這說明了藝術家即使受到其他畫家的啟發，產生靈感，也不會徹底改變自己的風格。

這幅畫裡的樹蔭下五彩繽紛，像是被撒滿了色紙碎屑一樣！這種將混色或純色並排呈現的方式，真是一大視覺饗宴呢！

印象派先師

畢沙羅受到年輕藝術家所創作的作品啟發，他也同樣非常樂於分享自己對繪畫的看法和技巧，不過卻從未自稱自己是領袖或是老師。塞尚在 1872 年開始在龐圖瓦學習戶外寫生的時候，就是畢沙羅指導的！

而 1879 年，當高更還是一名證券交易員時，也是和畢沙羅學習模仿印象派畫風景的風格。這兩位學生之後都和他們的老師一樣，在藝術界進行了創新、顛覆傳統。

> 「他的繪畫技藝如此超群，好到就連石頭在他的指導下都教得會畫畫了。」
> —— 瑪莉・卡薩特

藝術世家
誰是藝術家爸爸的接班人？

畢沙羅的 8 個小孩裡面，有 6 位也是畫家喔！

★ 盧西昂・畢沙羅
（Lucien Pissarro，1863-1944 年）

★ 喬治・亨利・畢沙羅，又名喬治・曼贊 - 畢沙羅
（Georges Henri Pissarro, dit Georges Manzana-Pissarro，1871-1961 年）

★ 菲力克斯・畢沙羅
（Félix Pissarro，1874-1897 年）

★ 盧多維克 - 羅多・畢沙羅
（Ludovic-Rodo Pissarro，1878-1952 年）

★ 保羅 - 埃米爾・畢沙羅
（Paul-Émile Pissarro，1884-1972 年）

雨中漫步 —— 卡耶伯特

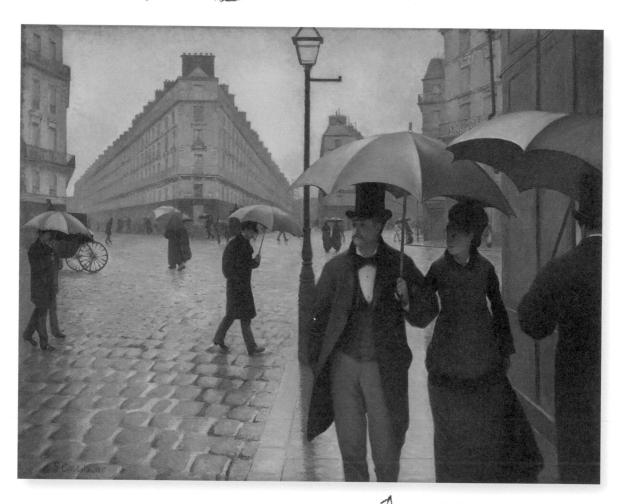

卡耶伯特是誰？

　　古斯塔夫・卡耶伯特是父親第三段婚姻家庭裡的老大。他有兩個弟弟，黑訥和馬夏爾，以及同父異母的哥哥阿爾弗雷。卡耶伯特家族是 18 世紀創立的紡織業世家。到了父親這一代，家族的經營策略則是向拿破崙三世的軍隊銷售床單，穩定家庭收入來源，更是在巴黎鬧區聖但尼市郊路上（rue Faubourg-Saint-Denis）開了一家叫作「軍用床」的店面，可見家族這一代生意興隆。因此，卡耶伯特家裡的兄弟們從來不需要出去工作。古斯塔夫則是全心全意地投入在藝術世界中，也熱衷於集郵、園藝和划船。

古斯塔夫・卡耶伯特
Gustave Caillebotte

法國畫家。1848 年 8 月 19 日出生於巴黎，1894 年 2 月 21 日去世於熱訥維耶，享年 45 歲。

畫作名稱：〈雨中的巴黎街景〉
（Temps de pluie à Paris）

創作年分：1877 年

收藏於：美國芝加哥美術館
（The Art Institute of Chicago）

42

卡耶伯特的習畫之路

　　卡耶伯特學會繪畫的路途非常順遂。為了準備美術學院的入學甄試，他首先加入了萊昂‧伯納的畫室，並在 1873 年成功考進巴黎美術學院。只是他讀了一年之後，就休學了。原來，他在印象派第一屆畫展的場合上認識了莫內、雷諾瓦以及其他畫家，在那之後和他們變成了朋友。他非常欣賞印象派藝術家所帶來的大膽創新，於是從第二屆展覽開始加入了印象派。

> 「最後我必須提到卡耶伯特先生，他勇於而不畏懼描繪現代題材，是一位勇氣可嘉的年輕畫家。他的畫作〈雨中的巴黎街景〉裡的行人，……非常寫實逼真。」
>
> ——艾米爾‧左拉

在大雨中作畫？

　　卡耶伯特並不是在雨中完成這整幅〈雨中的巴黎街景〉。他先將幾個街景速寫下來以便構圖，接著針對色彩進行研究，最後在畫室裡完成了這幅畫。令人好奇的是，這究竟是哪一條巴黎街道場景呢？這樣展現新的奧斯曼風格建築的街景視角，其實來自於土倫街和莫斯科街相交的路口處人行道。卡耶伯特其實就是住在這個路口附近，在米羅梅尼爾街 77 號（rue de Miromesnil）。而這幅大型畫作於 1877 年第三屆印象派展覽中展出。

集郵狂熱份子

這就是卡耶伯特！

卡耶伯特和弟弟馬夏爾在 1875 年創立法國集郵學會，是創始成員。兄弟倆對收集郵票非常狂熱，幾乎收藏了當時所有的郵票，並鑽研墨西哥發行的郵票，直到 1887 年馬夏爾結婚之後。兩人決定不再收集郵票，並將兄弟倆的藏品以高價賣給了英格蘭著名的集郵家托馬斯‧凱伊‧塔普林伯爵。如今卡耶伯特兄弟的收藏被珍藏在英國倫敦大英博物館。

寫實構圖小道具

卡耶伯特筆下的巴黎街景就像照片一樣精準寫實。不過在卡耶伯特的那個時代，拍攝照片時並沒有廣角鏡頭。

那他是怎麼做到的呢？

他可能用了一種叫作「轉繪儀」的光學儀器，輕巧且方便隨身攜帶。在一根細長支架上，安裝貼有玻璃的稜鏡小裝置。這個像檯燈的裝置可以隨便固定在一個攜帶型的桌面上使用。站在人行道上的卡耶伯特，就是透過轉繪儀的小稜鏡觀察，並在他的畫紙上畫下眼前的街景。這樣精巧的小道具，你會想要嗎？

神來一筆——莫莉索

莫莉索是誰？

　　貝爾特‧莫莉索出生於**上流家庭**，在家中排行老三，上面有兩個姊姊，分別是伊芙和艾德瑪，並有一個弟弟，提博斯。莫莉索的母親在姊妹小的時候就為她們報名繪畫和鋼琴班，因為有教養的女孩需要接受藝術薰陶，家中有客人的時候，談談曲子娛樂親友。但是艾德瑪和貝爾特並不想只待在家裡逗大家開心，她們擁有成為畫家的夢想！但問題是，美術學院只收男學生，那該怎麼辦呢？她們開始進入安格爾的學生吉夏爾的工作室學習繪畫，這讓她們有機會進到羅浮宮裡面臨摹大師的作品。至於兩姊妹的風景畫，是受有名的風景畫家柯洛指導。姊妹倆剛出道畫作就入選了巴黎沙龍展，非常了不起！

貝爾特‧莫莉索
Berthe Morisot

法國畫家。其他名字：瑪麗和波琳娜。1841 年 1 月 14 日出生於布爾日，1895 年 3 月 2 日去世於巴黎，享年 54 歲。

畫作名稱：〈布吉瓦爾花園中的女子和小孩〉（Femme et enfant dans le jardin à Bougival）

創作年分：1882 年

收藏於：威爾斯卡地夫國家博物館（National Museum Cardiff）

該不該結婚呢？

1869 年，姊姊艾德瑪（Edma）和一位海軍軍官結婚後，便不再畫畫了。真是可惜，艾德瑪是非常有才華的畫家。婚後的姊姊鼓勵貝爾特：「用盡妳的魅力與才華找到適合妳的事物。」然而，莫莉索的母親急著將貝爾特嫁掉，她本人卻沒什麼結婚的意願，至少暫時不想結婚。而莫莉索和馬奈兩家是親戚關係，每週都會聚在一起。當時有名氣的畫家愛德華‧馬奈已經有伴了，和他同樣熱愛繪畫的弟弟尤金非常欣賞莫莉索的作品，對她更是一見鍾情。兩人在第一屆印象派展覽結束幾個月後便結婚，不過婚後莫莉索仍然使用她自己家族的姓氏作為簽名。

撇了兩三筆的畫作

某位評論家對莫莉索的作品不是很滿意，批評她「隨便撇了三四筆就畫完了，非常草率、不注重細節。」但實際上，這是對莫莉索創新的風格非常貼切的描述。在布吉瓦爾家中花園裡，莫莉索畫了她的女兒茱莉和保姆佩西，兩人正在摘花，茱莉在比她小小身軀還高的草叢淹沒。如果我們仔細觀察，可以發現莫莉索在創作時，用了很多不同的筆觸，嘗試了不同的畫法，例如：

- 使用較長的筆觸來營造青草地。
- 用點狀筆觸點出花朵和葉子。
- 女兒茱莉的外套則是用斷斷續續的簡短線條畫出。

保姆佩西的臉則是畫中唯一比較平鋪精確的部分，但莫莉索也沒有太去尋求完美塑造。仔細看一下：保姆佩西的眼睛其實就是兩個小點，鼻子跟臉幾乎融為一體。

45

不可以說我老婆的壞話！

1876 年 4 月 在印象派第二次展覽期間，一位記者寫道：「一群異想天開的可憐人們物以類聚，展出他們的作品……這檔展覽是由 5、6 個瘋子所策劃的展覽，其中還有一位『女性』參加……」尤金看到這位記者竟然對他的妻子以瘋子來看待，憤恨不平地想去找這位記者下戰帖決鬥。幸好經由莫莉索和她的朋友們的勸阻後，尤金並沒有真的去找這記者。而這位深愛自己妻子的丈夫一生都在維護莫莉索的名聲並支持與鼓勵其作畫。

這就是莫莉索！

莫莉索創作小檔案

莫莉索在一生當中創作了：

423 幅油畫

191 幅粉彩畫

240 幅水彩畫

8 幅版畫

2 件雕塑

超過 200 張以上的素描

愛畫裸體？──雷諾瓦

雷諾瓦是誰？

　　雷諾瓦在 4 歲時跟著父母一起來到了巴黎。父親是裁縫，母親是縫紉女工。小時候的雷諾瓦喜歡拿著父親裁縫用的粉筆在公寓地板上畫畫，母親便送他鉛筆和筆記本讓他在紙上作畫。於是雷諾瓦開始畫家裡寵物或肖像。當他開始出去工作分擔家計時，成為了一名瓷器彩繪的畫匠，專門將法國大革命前的王后瑪麗・安東尼特彩繪在瓷器上。後來因為工業化的印刷技術取代了手工彩繪，雷諾瓦也因此失業並開始找尋其他工作。他進到巴黎美術學院，加入了畫家格萊爾（Charles Gleyre）的工作室。格萊爾老師向他說：「年輕人，你很有天份也很聰明，但是你畫畫的目的似乎只是為了自娛而已。」雷諾瓦回答道：「如果我畫畫不是為了自娛，我早就不畫了。」

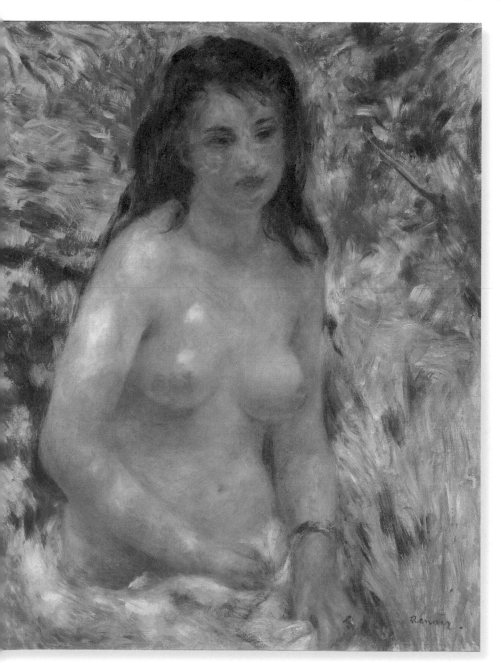

奧古斯特・雷諾瓦
Auguste Renoir

法國畫家。全名為：皮耶 - 奧古斯特（但他的母親更喜歡叫他奧古斯特，皮耶雷諾瓦叫起來太拗口了）。1841年 2 月 25 日出生於法國里摩日，1919 年 12 月 3 日，在濱海卡涅的寇萊特莊園去世，享年 78 歲。

- -

畫作名稱：〈日光下的裸女〉
　　　　　（Torse, effet de soleil）

創作年分：約 1876 年

收藏於：巴黎奧塞美術館

寫實的年輕女性

　　雖然雷諾瓦曾說過：「只要給我一棵郊區花園裡的蘋果樹就足夠了」，事實上他還是很喜歡畫當時的人物，他尤其喜歡把漂亮的年輕女性當成筆下的主題。像是 18 世紀的法國畫家布雪（François Boucher）筆下的女神一樣。雷諾瓦筆下的女性肌膚粉嫩、各個迷人又閃閃發光。這些女性其實都是真實存在的，而且都是雷諾瓦認識的人，幫忙他家務的年輕女孩或照顧兒子們的保姆都當過他的模特兒。而他最欣賞的一位模特兒就是保姆嘉布列‧荷那（Gabrielle Renard），她在 16 歲時開始為雷諾瓦家庭工作，直到雷諾瓦去世為止，雷諾瓦總共畫了 200 多幅嘉布列的肖像喔！

肌膚上躍動的陽光

　　雷諾瓦的作品〈日光下的裸女〉是一幅室外裸體畫，由於肌膚上點綴著許多藍色的陰影，以致於看不懂的人還以為她身上到處都是瘀青呢！法國《費加洛報》的一名記者更進一步寫道：「你們應該去勸勸雷諾瓦，女人的身軀不該是布滿又綠又紫斑點的堆肉，看起來就像是腐爛的屍體上的屍斑一樣。」但畫中女子肌膚閃閃發光，看起來生動又有活力，完全不是這位記者所說那樣！

　　仔細觀察一下，雷諾瓦是如何處理畫中的年輕女子，以及花園背景所產生的對比。他迅速地將植物速寫出來；而女子的肌膚則是細膩地粉刷再現出來。

雷諾瓦的好朋友們

雷諾瓦的好朋友們有誰呢？

有在巴黎長大的英國商人的兒子西斯萊，蒙彼利埃參議員的兒子巴齊耶，以及在勒阿弗爾長大的莫內。題外話，因為格萊爾的教學過於呆板傳統，而正是莫內慫恿他的朋友們一起離開格萊爾的畫室，到戶外去寫生。1863 年春天，他們一起帶著畫架、畫布以及顏料，前往楓丹白露的森林裡作畫。

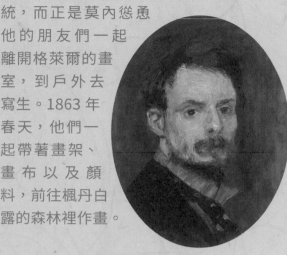

這就是雷諾瓦！

「如今大家都忙著想要解釋一切。但如果人們真的能夠解釋一幅畫，那它就將不是藝術了。」
——奧古斯特‧雷諾瓦

綁在手上的畫筆

雷諾瓦長期為關節炎所苦。這種疾病讓他的手和膝蓋疼痛，無法移動。隨著年紀越大，他再也不能行走。即便如此，他也沒有一天停下過畫筆。手拿不住畫筆時，他便將畫筆綁在手上繼續作畫。

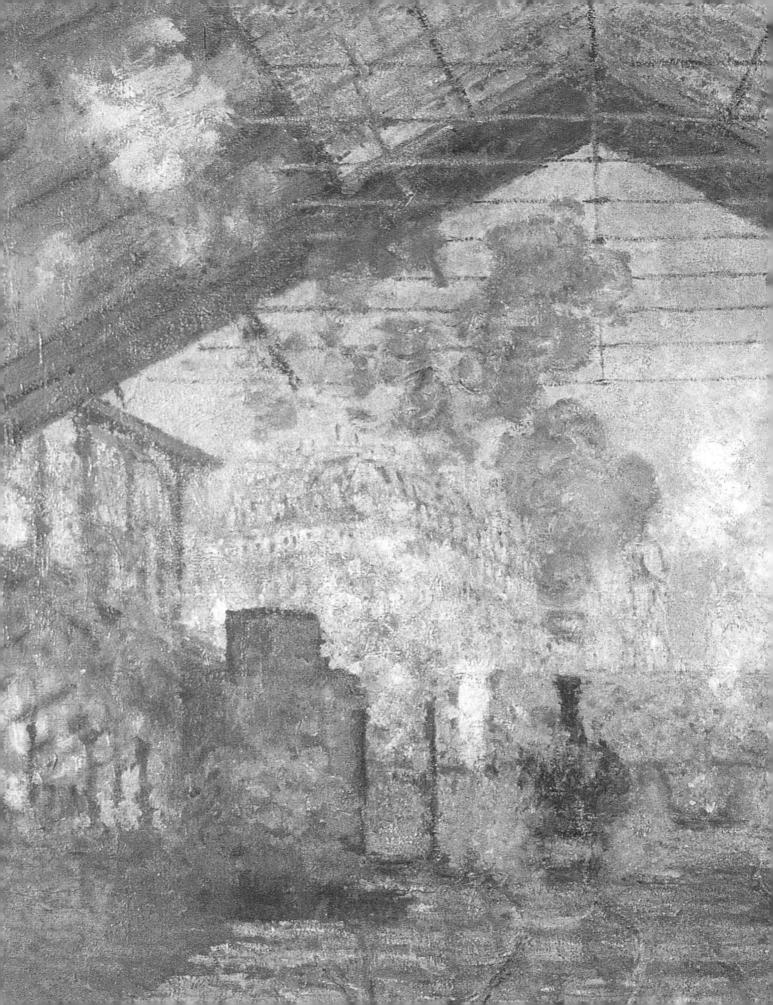

三、印象派藝術放大鏡

〈睡蓮池〉

你注意到了嗎？

　　1883 年，克洛德・莫內再次搬了家。這次他帶著全家大小搬到了吉維尼，在那裡租了一棟粉紅色的獨棟房子。莫內入住後，對這棟房子情有獨鍾，於是在 1890 年將花園和房子買了下來。迷上花卉的他，為了讓花圍裡四季都開著花，總共請了 5 名園丁來照顧這座花園。1893 年，他在旁邊買下了一塊地，就是為了要將自己的花園擴建。莫內到底在打算什麼呢？他有個異想天開的主意，那就是：要蓋一座池塘來種植睡蓮……

畫作名稱：〈睡蓮池〉
（Le Bassin aux nymphéas）
作者：克洛德・莫內
創作年分：1900 年
收藏於：美國芝加哥美術館

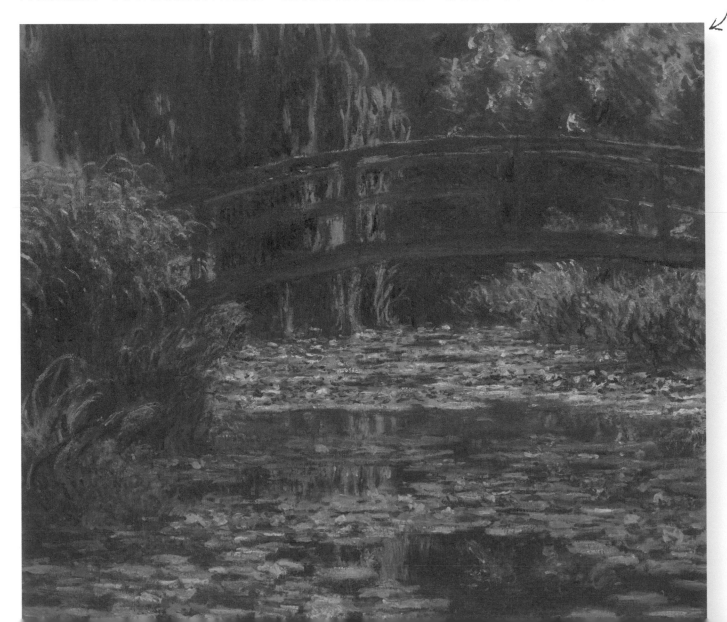

大家庭的一家之主

莫內在第一任妻子卡蜜兒去世之後，和同樣喪偶的愛麗絲・霍詩德（Alice Hoschedé）再婚。莫內有 2 個兒子：尚和米歇爾，愛麗絲則有 4 個女兒：布藍雪、瑪莎、蘇珊那以及潔爾曼，2 個兒子：賈克和尚・皮耶。幸好莫內一家的房子夠大，再婚父母才能在這裡共同養育這 8 個孩子。

藝術鑑賞高手

在吉維尼這座獨棟花園房的 30 年裡，莫內畫了許多以池塘以及他心愛的睡蓮為主題的畫作。咦？難道莫內只專注在畫睡蓮嗎？其實不只是睡蓮，如果我們仔細看看畫作，可以發現裡面還有：

- 小橋
- 連接兩岸的小橋四周景觀與背景畫面
- 垂下來的柳樹
- 池塘

輪到你了！

在左邊圖畫中找找看，下面這四個圓圈裡的細節出現在圖畫裡的哪個位置呢？

河流改道工程

莫內為了打造他心愛的睡蓮池畔，出了一個餿主意，他想把附近埃普特河分支的河水灌進自己的池塘裡。住在附近的鄰居對此感到擔憂，他們擔心莫內池塘裡所種的水生植物和外來種會汙染水質以及影響到周遭動植物的生態。況且當局長官也不同意莫內這麼做。因此莫內向他們保證放心，他純粹只是想打造一個能夠讓他寫生的主題景觀而已。最後他終於拿到引流工程的許可，並在水池上蓋了一座日式風格的木製橋樑。

> 「我花了好長一段時間去領會池塘裡的睡蓮對我來說究竟是什麼。我養著睡蓮，卻從來沒想過要將它們畫下。讓我著迷的風景，並不會一天內就成形。忽然某天，池裡的仙境浮現在我眼前，我舉起了調色板。而從那時開始，我眼裡就只有睡蓮，沒有其他的模特兒了。」
>
> ——克洛德・莫內

莫內睡蓮創作小檔案

- 光是在 1899 和 1900 年兩個夏天當中，莫內就畫了 18 幅池塘和橋樑的畫作。
- 而其中 12 幅畫的中央主題是那座日式小橋。

〈清晨的睡蓮〉

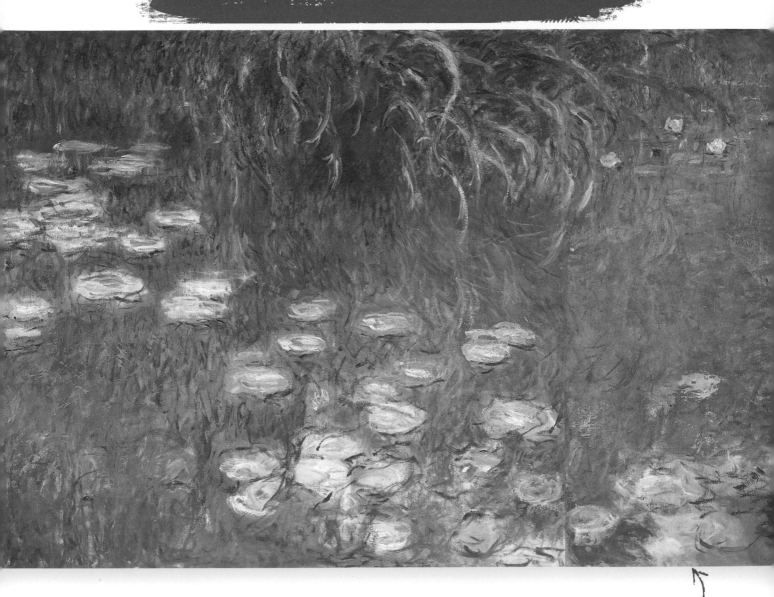

你注意到了嗎？

　　莫內為了能夠隨時隨地捕捉畫到自己想要的風景，專門打造了一個屬於自己池塘，並讓附近的河水改道供水到池子裡，在池畔周圍和水裡埋下種子。而上圖中的橘色、粉色的花卉，就是在水面上綻放的美麗睡蓮。過沒多久，莫內產生了想要將池塘變大的想法。他為什麼要這麼做呢？只因為他想要欣賞更多的睡蓮和面積更大的池塘景觀。真是野心勃勃！也因此，睡蓮畫作的尺寸也越變越壯觀、越來越華麗！

作品名稱：〈清晨的睡蓮〉
（Les Nymphéas, le matin）
作者：克洛德‧莫內
創作年分：約 1918 年
收藏於：巴黎橘園美術館
（Musée de l'Orangerie）

一望無際的水面

　　一整片的睡蓮，對莫內來說，就像是「無止境的波面，既沒有地平線，也看不到堤岸。」莫內這張畫裡，再也沒有路徑、一座橋，或著是岸邊、天空的一隅……這些通常用來打造景深的元素，前後景的深度也在這裡消失了。在觀看這幅畫時，彷彿我們可以用自己的鼻尖碰到水面一樣。如果我們再更用心想像，也許內心真的可以觸及這片無邊無際的水面。

沉浸式睡蓮池

　　〈清晨的睡蓮〉是和另外兩幅睡蓮在橘園美術館的圓形展廳一起展出的其中一幅，長為4公尺，高度為2公尺，但由於三幅畫連結一起，看來更為壯觀。站在莫內的睡蓮畫作前，就像置身於他吉維尼花園的池塘中。實際上莫內畫睡蓮時，雖然只能從畫布局部開始描繪，但成果整體給人的感覺卻十分遼闊。那是因為莫內有時為了畫睡蓮，甚至會划著自己的小船到池塘中央觀察睡蓮。為了打造這麼大幅的創作，他也大費周章地在池畔旁建造了一間工作室。

畫作細節放大鏡

中間後面高聳的水生植物是由一連串垂直的筆觸刷出來的，睡蓮的葉子在水面上形成像是盞盞吸收陽光的小亮燈。池水中藍與綠，和天空倒影交織出了迷人的顏色。

眼疾的問題？

1895 年到 1926 年間，莫內的視力開始出現變化。他無法再像以前一樣欣賞自己的畫花園了……莫內如果閉上其中一隻眼睛，他所看到的畫面變得更多紅色和藍色。一開始他覺得沒有什麼不好，至少看到的顏色是漂亮的。隨著時間過去視力開始漸漸惡化，莫內最後接受右眼的手術。然而手術成果不盡理想，因此他決定讓左眼維持原本視力，不做手術了，就趁左眼視力正常時，把握時間處理他的畫作。

為和平祈福的莫內

1922 年，莫內向法國政府捐贈了大約 20 幅畫作，用來紀念第一次世界大戰的結束。莫內希望能透過藝術作品的展示，在戰後打造一個和平之地，是非常珍貴的禮物呢！

莫內〈睡蓮〉小檔案

細數莫內以睡蓮為主題的畫作，共約 300 幅，包含了 40 件大型作品，是他橫跨了 30 多年的創作歷程。

作品則有 3 種系列：睡蓮池、日式小橋以及水景。

巴黎橘園美術館裡有兩個橢圓形展廳，專門以帶飾來展示莫內可環視全景的睡蓮畫作。

〈倫敦國會大廈〉

你注意到了嗎？

　　莫內實在太喜歡倫敦了，一生中總共去了 5 次！看看這誇張的濃霧，伸手不見五指！到底是什麼？是幽靈嗎？真讓人毛骨悚然！這有著高塔的藍色團塊，實際上是倫敦的國會大廈。這種霧氣瀰漫的天氣，待在飯店房間本應該是最舒服的，但莫內利用 1899 年到 1901 年這 3 年，也就是他最後三次遊訪倫敦期間，他非常專心的研究怎麼用畫筆捕捉難以把握的「霧氣」，這種其他人不感興趣的題材。莫內下榻於倫敦非常豪華的薩沃伊飯店（hôtel Savoy），從他 6 樓的房間窗戶就能看到泰晤士河、查令十字橋和滑鐵盧橋。但為了繪製國會大廈，莫內需要帶著所有的畫具到對岸的河畔西敏橋附近的聖托瑪斯醫院（l'hôpital Saint-Thomas）的露台上作畫。

作品名稱：〈倫敦國會大廈〉
（Londres, Le Parlement . Trouée de soleil dans le brouillard）
作者：克洛德・莫內
創作年分：1904 年
收藏於：巴黎奧塞美術館

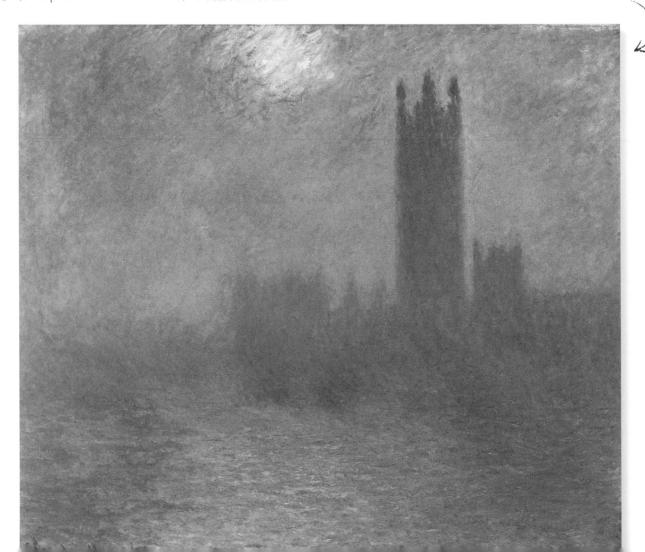

連續作系列畫

　　莫內在 1900 年和 1904 年間，總共對著國會大廈創作了 19 個版本。他個人喜歡針對某個主題進行不同的詮釋，並在一天之中的不同時刻，畫下不一樣的光影變化！而這些作品的構圖與尺寸皆相同：國會大廈總是呈現在畫裡的右半邊，看起來就像是飄在泰晤士河上呢……

畫出幽靈？

　　國會大廈看起來像個忽隱忽現、難以捉摸的幽靈。能夠畫下這樣煙霧迷濛的場景，首先必須要有英國人稱為「霧霾」（smog）的景象，這是水氣和煤炭煙霧形成的混合物。19 世紀的英國倫敦是一個工業化、空氣汙染非常嚴重的城市。而在莫內作畫的那天，國會大廈剛好被這層霧霾所籠罩著。太陽從建築的背後照射，雖然霧霾裡無法看清建物的細節，卻能很好地幫莫內去營造出神秘感的效果。

　　由於莫內在遠方觀察，幾乎分不清河流以及天空在視野中的明確界限，所以他都塗上相同的顏色。國會大廈建築在莫內筆下，陷入了飄忽難掌握的迷霧中，如同幽靈般。唯橘色的太陽穿過藍色的霧氣，營造出一種超自然的光線與氣氛。

莫內發大財

　　為什麼選擇倫敦呢？ 1870 年，莫內為了躲避普魯士和法國發生的戰爭，他帶著一家妻小來到了倫敦。第一次抵達倫敦的莫內，其實非常失望，當時來避難的他，非常需要現金，但他並沒有如願賣出自己的畫作。要等多年以後，畫商杜朗-魯耶在巴黎畫廊展出了莫內在倫敦時創作的所有作品。而這次倫敦系列畫作大受歡迎，終於為莫內賺進了大把的鈔票。

畫作細節放大鏡

國會

為了加深給人像是站在幽靈面前的印象，莫內將描繪建築下方的輪廓筆觸拉長，營造出了紀念碑破碎的邊緣，又像是蓋白布的幽靈身上不規則的布料邊緣一樣……厲害吧？

筆觸

這幅畫中，莫內的筆觸是散碎的。我們可以觀察到其中某些彩色的斑點，有被輕輕塗抹過的痕跡，像是陽光溶解到水中裡的錯覺。

莫內的倫敦遊記

1870 年 - 第一次到倫敦

1887 年 - 第二次到倫敦

1899 年 - 第一次在倫敦長住，待了 6 個星期

1900 年 - 第二次在倫敦長住，從 2 月待到 3 月

1901 年 - 第三次在倫敦長住，從 1 月待到 3 月

〈喜鵲〉

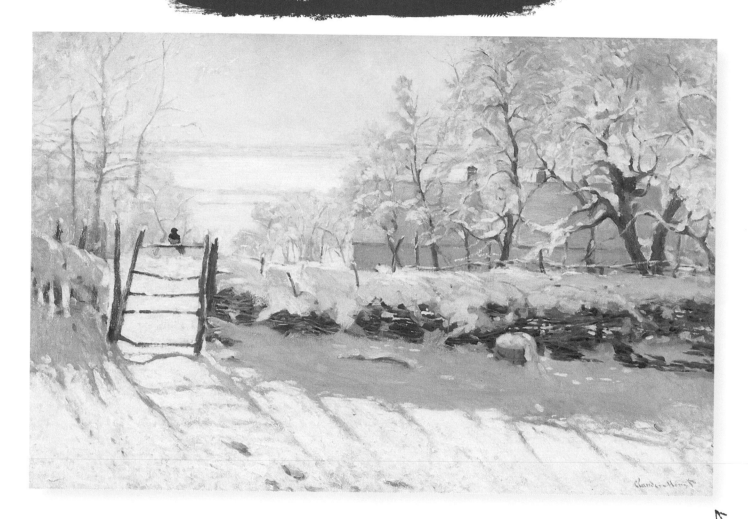

你注意到了嗎？

　　哇，看這片白茫茫的雪景，不覺得很神奇嗎？感覺就像身處在雪地之中！那天，在大雪過後的諾曼第，莫內穿著厚重的大衣，帶著他所有的畫具出門，為的就是尋找繪畫題材。他戴上手套，用一大管白色顏料畫下這片雪地。在潔白的天空和覆蓋一切的白雪之間，看起來沒有太多東西可以畫，沒有一個明確的主題……啊，有了！這一排樹籬還有一排快要倒塌的柵欄，還有後面的房子。這個景不錯！哦？看！有一隻喜鵲飛到面前！這隻喜鵲畫得不是很清晰，莫內應該可以再靠近一點。看來，這幅畫的主題不是喜鵲，是雪白覆蓋的冬日景觀吧！不過……莫內到底是使用什麼樣的繪畫技法讓我們產生置身於雪地的錯覺的呢？

作品名稱：〈喜鵲〉（La Pie）
作者：克洛德・莫內
創作年分：大約在 1868-1869 年間，
　　　　　繪於 Etretat
收藏於：巴黎橘園美術館

白雪不只是白雪

　　莫內在觀察雪景時，非常地仔細。在畫作中真實地呈現出親眼所見的感覺，讓這幅雪景圖，**不只是充滿白色的單調空間，而是點綴著黃色、粉色與藍色多彩斑點的雪地。** 在籬笆上，雪被直截地呈現為灰帶藍，而在柵欄後，它又呈黃色。

　　到底是怎麼辦到的？這就是莫內厲害的地方！**在 1868 年，莫內應該是第一位在畫布上呈現雪景這樣多彩現象的畫家。** 他透過觀察光線，以及深入探索光影跟景物之間的變化，將白雪會在不同的光線下呈現為不同顏色的這個現象，細膩的表現在作品中。

> 「我來到的鄉下如此山明水秀，也發現這裡的冬天，或許比夏天還要來得更舒適。我有預感，今年我一定會在這裡好好地創作一番。」
>
> ──莫內寫給巴齊耶的書信

色彩的陰暗面

　　在莫內之前，義大利文藝復興的畫家們堤香（Tizian）以及委羅內塞（Veronese）就已經注意到陰影通常不只是灰色或黑色而已，他們會使用紫色處理陰影的部分。印象派畫家們也有同樣的發現，將不同色彩的陰影畫在畫布上，但對於當時的人來說，這樣的處理手法過於瘋狂。藝評家兼好友杜雷（Théodore Duret）便寫道：「冬天來臨，印象派畫家開始畫雪。他看到雪在陽光下的陰影是藍色時，他毫不猶豫地畫下了藍色的陰影。大夥便開始嘲笑他們怎麼這樣畫……」

克洛德與卡蜜兒

其實在畫這幅〈喜鵲〉的一年前，莫內非常憂鬱，身上一毛錢都沒有了。他跟姑姑和爸爸訴苦，最近手頭有點緊，並且正在和已經懷有寶寶的女朋友卡蜜兒・東希爾相戀。他的家人聽完之後願意資助他，但是有個條件：就是他必須和卡蜜兒分手。讓他陷入兩難，究竟，他會選擇離開卡蜜兒還是和她繼續在一起呢？事實上莫內一面讓家人們相信他已經和卡蜜兒分手，另一面則是過著兩人一起生活的日子。1867 年 8 月 8 日，在好友巴齊耶的協助下，卡蜜兒生下寶寶，名字叫作尚。而在 1870 年 6 月，有情人終成眷屬：莫內和卡蜜兒結婚了！

藝術高手

我們知道，印象派畫家們對陰影的看法和主流學院派皆有很大的差異，而這些人就幫印象派畫家們取了一個綽號來嘲笑他們。猜猜看是下列哪一個綽號呢？

A. 麻疹
B. 紫斑症
C. 黃疸症

答：B。

〈聖拉薩車站〉

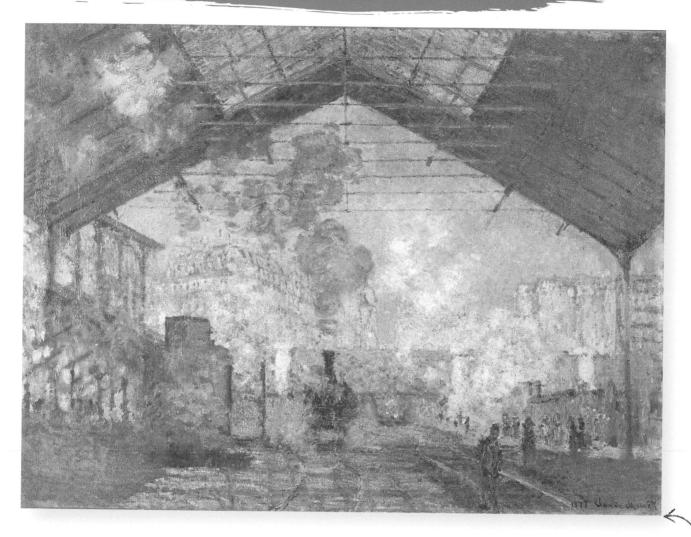

你注意到了嗎？

　　莫內深深愛著巴黎，特別是聖拉薩車站。1859 年，當他從勒阿弗爾抵達巴黎時，正是在這個車站的某月台卸下他的行李。當時的莫內從來沒有想過自己會在這條繪畫的道路上走一輩子。1877 年 1 月，莫內正式取得法國鐵路局局長的許可，讓他無論是車站內或是車站外，都能夠隨意地擺放畫架，也可以自由地在車站裡的各個角落尋找新作畫視角。不過，到底是車站裡的哪一個部分這樣深深地吸引著莫內呢？正確的解答是，蒸汽以及從玻璃屋頂灑進的陽光，讓莫內想起了在倫敦生活的日子。況且，畫正在行進的火車瞬間，難道不是絕佳的挑戰機會嗎？

作品名稱：〈聖拉薩車站〉
（La Gare Saint-Lazare）
作者：克洛德・莫內
年份：1877 年
收藏於：巴黎奧塞美術館

構圖小知識

　　整體來說，莫內的構圖結構穩固，雖然〈聖拉薩車站〉裡的光線與煙霧讓一些線條變得不是那麼顯眼。其實只要運用透視法，就能創造出有深度的空間感。

★ 根據**透視法則**，屋頂的斜線和地面的線條應該會交匯於中心處。但下圖藍色的線條卻是落在蒸汽火車頭的旁邊！難道是莫內的失誤嗎？事實上，這樣的處理手法更像是一種自由的創新。想想看，如果他把蒸汽火車頭放在畫面中心，那麼煙霧就會完全遮住透明玻璃屋頂的部分。

★ 而圖中黃色線條代表了畫裡面**地平線的高度**。雖然莫內並沒有嚴格遵守透視法則，但還是成功地創造出空間深度的錯覺呢！創新特例，打破常規，這就是印象派的作風啊！

〈聖拉薩車站〉蒸汽雲霧怎麼來的？

　　莫內並不是在他巴黎的住處燒開水模擬蒸汽，而是直接向鐵路局長請求能讓蒸汽火車加滿煤炭，幫忙釋放出莫內想要的蒸汽量。在鐵路員工們熱心幫忙之下，莫內才能常近距離觀察到在空氣中迅速散開的蒸汽。

速寫畫家

　　光影變化迅速，蒸汽也一樣。畫家就在車站裡和時間賽跑：捕捉蒸汽火車的雲煙和周遭的蒸汽。在畫面中央，駛向站內的火車頭噴出了濃厚的藍色雲煙，讓透明玻璃屋頂的線條變得模糊不清。火車頭周圍的蒸汽，也遮住了車頭輪廓，像造出神奇的幽靈般。那天的光線剛好非常棒。莫內選擇了黃色與橘色來描繪灑滿陽光的地面。如果沒有這些玻璃屋罩，就不會有那麼美麗的光線構圖，來讓整個場地轉換成神妙的景象。

看我 12 變！

〈聖拉薩車站〉是莫內第一個連續作畫系列，總共畫了車站 12 次，是工業革命和進步的象徵。

現代化列車

法國鐵路從 1820 年代起開始發展。聖拉薩車站是由建築師阿爾弗列・阿赫曼（Alfred Armand）於 1841 年到 1843 年間所設計建造的，而屋頂上面漂亮的透明玻璃則是由工程師尤金・弗拉沙（Eugène Flachat）所設計。不過現在的法國已經看不到這樣的景象了。1972 年之後，法國國家鐵路公司（SNCF）便禁止使用蒸汽火車運輸乘客。

藝術高手

車站裡有許多煙霧。仔細看看，這些煙霧是由幾個火車頭產生的呢？

A. 1
B. 2
C. 3

答：3。

〈罌粟花田〉

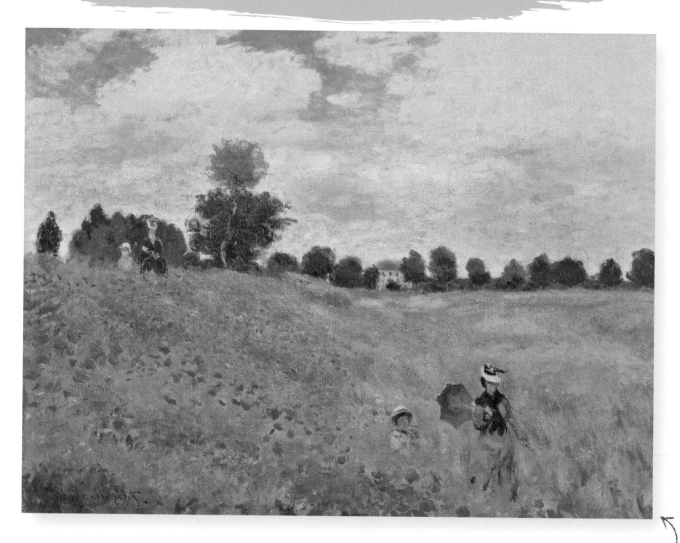

你注意到了嗎？

　　莫內從英國回到法國後，和他的妻子卡蜜兒與兒子一起搬進了阿讓特伊的獨棟房子裡。他們住家附近有一大片罌粟花田，莫內非常喜歡這種植物，甚至畫了好幾幅「罌粟花」的畫。看來，莫內有好長一段時間眼裡只有這些花呢！雖然兒子和太太也在這幅畫作裡，但看起來也只是陪襯罌粟花的次要人物。這些暖色的花就占了構圖的四分之一哩！想像一下，說不定莫內畫下這幅畫的當天，興高采烈地向家人提議：「今天去摘些罌粟花，怎麼樣？」，而家人也許就是因為這樣起身，穿戴好帽子、雨傘，高高興興地出門了吧！莫內可能還向他們叮嚀，注意，不要搶了罌粟花的風采喔！

作品名稱：〈罌粟花田〉
　　　　　（Les Coquelicots）

作者：克洛德・莫內

創作年分：1873 年

收藏於：巴黎奧塞美術館

不對勁的畫家

奇怪……油畫裡怎麼出現前景和背景兩回都同一對母子呢？其實，莫內習慣使用相同的人物作為他的圖畫裡的模特兒。不過，莫內畫這張畫時的想法不同：瞧這斜坡他以中間這條由兩對母子所串聯起來的斜線作為基準，來安排想呈現的風景畫面。

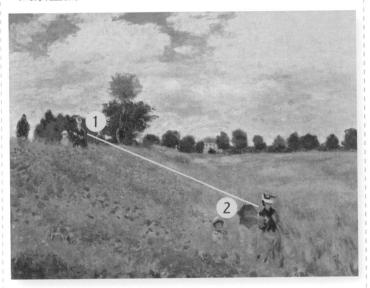

莫內之所以把尚和卡蜜兒同時畫在前景和後景，是為了要創造出畫中的景深。觀察一下，背景中標示 ① 的兩人，比下面罌粟花田裡標示 ② 極相像的兩人來得小，而身上穿的衣服也不太一樣。這其實是種視覺上的小技巧，讓觀眾明白尚和卡蜜兒在畫中出現的時間點是經流逝而不同的，兩人是由 ① 點走到 ② 點像動畫片般。是不是很有趣呢？

遠看近看大不同

遠遠看這幅〈罌粟花田〉時，會覺得莫內好像很用心地畫下他的兒子和妻子。但近看時則是另外一回事了，山坡上的尚，是用四種小色塊就畫出的，而卡蜜兒的的帽子，是用淡黃色和黑色交錯出的線條組成的。莫內根本沒有在注意細節嘛！

如果我們將視線轉到花田下方的兩位人物，會發現莫內在那裡著墨多一點。這裡比較接近觀眾，所以我們的雙眼也會接收到較多的訊息。不過卡蜜兒的臉還是沒有被具體畫出來。尚的眼睛、嘴巴，也只用三筆灰色顏料就勾勒出來！鼻子則以一點黃色來表示。相較之下，莫內反而在帽子、陽傘還有頭上的緞帶下了更多工夫呢。

莫內的花田小檔案

* 莫內在有種滿罌粟花的阿讓特伊總共待了 7 年。
* 1873 年到 1880 年間，他畫了 10 幾張的罌粟花田。
* 而在阿讓特伊，總共創作了 250 幅畫作。

〈歐洲橋〉

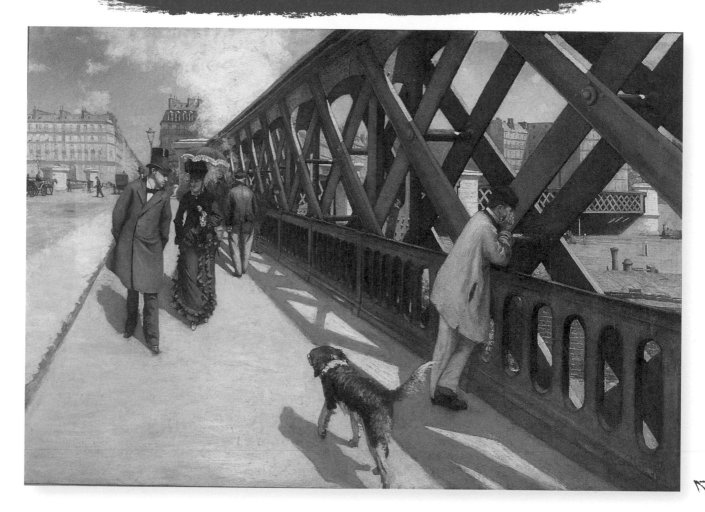

你注意到了嗎？

　　多麼巧妙的透視感！卡耶伯特尤其喜歡邀請觀眾入畫，欣賞畫中風景。畫家究竟是怎麼營造出這樣的空間感的呢？他利用畫面裡各種不同直線的元素：河側道路、人行道、欄杆和鐵橋的線條，組合在一起，並將這些元素往背景的一點延伸。這些都是我們走在巴黎街頭的真實景象，連同奧斯曼都更計劃後許多壯觀的建築。不過，卡耶伯特在他的畫裡，最強調的應該就是這座占據大半畫面的鐵橋了。這座鐵橋是由工程師朱利昂（Jullien）所設計，於 1868 年完工。在當時，這座鐵橋的設計，在技術上是個重大的突破，具有工業風的美感。這座橋位於跨越開往聖拉薩車站路線的鐵道上。喔？背景的那朵白色的雲……原來是從橋下經過的蒸汽火車啊！

作品名稱：〈歐洲橋〉
（le Pont de L'Europe）
作者：卡耶伯特
創作年分：1876 年
收藏於：日內瓦小皇宮美術館
（Petit Palais de Genève）

工地觀察家

　　卡耶伯特速寫非常厲害。為了完成這幅作品構圖，他花很多時間在研究每個步驟要怎麼畫。由於他住在米羅梅尼爾街上，離這座橋不遠，因此常常到現場作畫。在卡耶伯特的素描中，有一張就是在速寫鐵橋的橫樑，這也表示他對這座鐵橋十分鍾情。在畫面中的所有直線匯集的地方落在路上那位戴帽紳士的側臉，也就是整幅畫的透視消失點。整個畫面是由遵循幾何學構圖而成。畫中的所有人物，還有前景的狗兒，都沿著這些直線排列。在右下圖裡，我們也看到卡耶伯特也對橋上那些固

藝術高手
想想看，〈歐洲橋〉畫作裡的春天早晨陽光，是來自哪一側呢？

A. 從右側而來
B. 從左側
C. 從我們觀眾角度的後面

答：A.

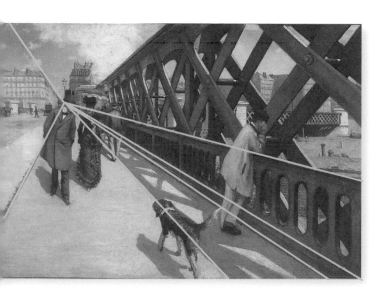

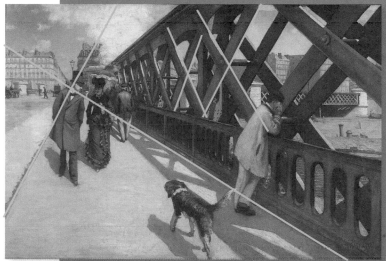

定角度交叉的鋼樑也十分著迷。為能畫他的畫，卡耶伯特選擇自維也納街用坐在由「馬匹拉動」的公共交通工具上，透過玻璃窗戶的角度，讓他方便時時可作畫。

誰是「火車站之王」？

　　莫內在 1877 年印象派展覽中展出了 8 幅〈聖拉薩車站〉，卡耶伯特則是掛出了〈歐洲橋〉。這些畫家之間，可能存在著競爭心態，但真的會互相比較嗎？兩位畫家的筆觸風格截然不同，莫內的車站，帶點充滿日光、迷幻朦朧感，卡耶伯特的作品則是有著光滑、堅實感，真實逼真到讓看畫的人覺得自己身在畫中！

〈歐洲橋〉小檔案
卡耶伯特生平當中，總共畫了9幅和歐洲橋有關的畫作。
其中7幅和這幅有關。
4幅採用同樣的視角。
而這幅〈歐洲橋〉，於雷諾瓦、畢沙羅以及卡耶伯特所籌辦的第三屆印象派展覽中展出。

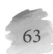

〈花園中的女人〉

作品名稱：〈花園中的女人〉
（Femmes au jardin）
作者：克洛德・莫內
創作年分：約於 1866 年
收藏於：巴黎奧塞美術館

你注意到了嗎？

　　莫內曾以他穿綠袍的未婚妻為主題畫了一幅畫，入選了 1866 年的沙龍展，佳評如潮。他趁著自己名聲響亮的時候，想大刀闊斧的挑戰 1867 年的下一屆沙龍展：那就是在戶外，架設一張如同歷史畫般超過 2 公尺長的大型畫布，將真實比例的模特兒（也就是妻子卡蜜兒）畫下。就是我們眼前這幅強烈陽光下有三位卡蜜兒的〈花園中的女人〉。大家都認為莫內瘋了！

　　很可惜的是，這次的挑戰徹底失敗了。這張「三位卡蜜兒」並沒有入選沙龍展。原因在於太陽照射在臉部、衣物和風景的對比過於強烈，評審們並不喜歡這樣的表現手法。莫內當時明白，觀眾還不能接受他這樣大膽、新穎的想法。

問題出在哪裡？

❶ 構圖

這些模特兒並不是靜靜地擺出姿勢，而是正在移動的狀態。紅頭髮的那位是專業模特兒，正在玩躲貓貓。

❷ 光影

光線非常鮮明，坐在地上的卡蜜兒的衣服和陽光形成相烈的光影對比。這一大片洋裝上沒有黑色。還有，學院派評審們最不能接受的，就是花園裡的陰影居然是彩色的！他們喜歡的是柔和、低調的光影變化。

❸ 主題

在這花園裡莫內所呈現的不是像巴齊耶畫的群像，不是風景畫也不是歷史題材的繪畫。觀眾因搞不清楚主題到底是什麼，而感到非常困惑。

❹ 筆觸

莫內的筆觸不修邊幅，太明顯了。如果說這是一幅觀察研究用的速寫，那還說得過去；但作為一幅提交到巴黎沙龍選拔的作品，是「完全無法接受」，評審們這麼說。

花園裡的大坑洞

莫內在他的花園裡挖了一個大洞，並不是為了要種菜，而是為了畫這幅曠世「巨」作。這幅巨型畫作是莫內在巴黎郊區阿夫賴城（Ville d'Avray）租的房子的花園裡畫的。如果莫內站踏步梯在高些的地方觀察模特兒，那視覺角度就會不同，因此他在土裡挖了一條渠溝，並且搭配使用滑輪系統來升降畫布。你也可以試試看，用站在椅子上的視野去觀察四周，是不是跟坐著的時候不一樣呢？

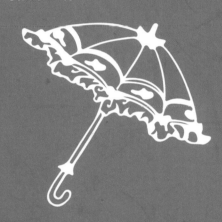

落選後窮途潦倒

莫內在落選後，身上已經沒有半毛錢了。幸好他生活富裕的好友巴齊耶用 2500 法郎買下了這幅畫。這在當時是一筆非常大的金額，當年新任老師的年薪大概也只有 800 法郎。這幅畫後來變成馬奈的財產，最後輾轉回到了莫內身邊，寄存在畫商杜朗 - 魯耶那裡。最後法國政府收購莫內畫作，進到了奧塞美術館的收藏中。真是一波三折的經歷呢！

莫內的〈蛙池畔〉

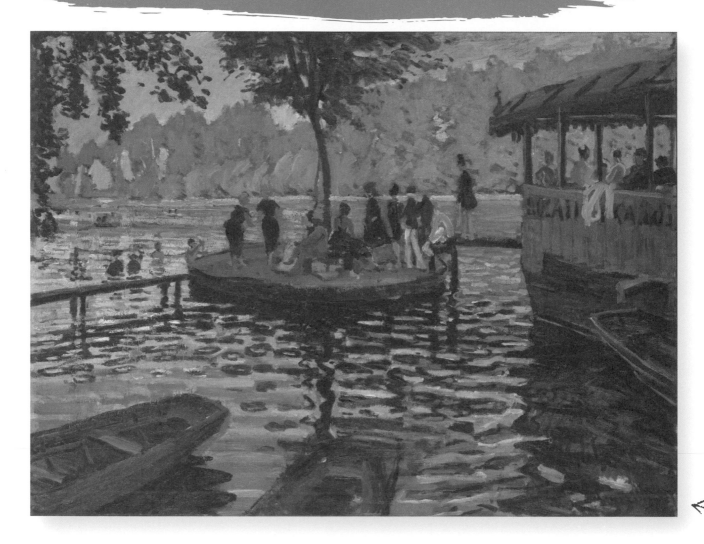

你注意到了嗎？

　　莫內和雷諾瓦兩個人是非常要好的朋友，時常一起肩並肩在戶外寫生。莫內一家人當時住在布吉瓦爾鎮的聖米歇爾區（Saint-Michel），離「青蛙池」（la Grenouillère）只有幾分鐘的路程。雷諾瓦不是從巴黎，就是從他媽媽住的盧沃謝訥前來與莫內會合。兩位好友在 1869 年夏天就相約在「青蛙池」見了三次面。這個名字聽起來**是不是有點奇怪**……該不會是上千上萬的青蛙在裡面游泳的池塘吧？其實不是，當時的人會用「青蛙」來戲稱週日去池塘游泳的年輕女生。對民風保守的年代的人來說，水池是少數可以男女混合的場所，只要是能夠有機會互動的地方，自然而然是一個放鬆休閒、尋找對象的好地方。

作品名稱：〈蛙池畔〉
（la Grenouillère）

作者：克洛德・莫內

創作年分：1869 年塞納河上的克霍瓦西島（在雷諾瓦旁邊畫的）

收藏於：紐約大都會博物館

列車即將離站！

　　「列車即將出發！」聖拉薩車站每半小時就有一班往聖日爾曼昂萊出發的列車。這對想要到鄉下散心的蒙馬特年輕男女來說，非常方便。到沙杜橋站下車，再步行幾分鐘就可以到達「青蛙池」的咖啡船屋。這個船屋是由一條步道和水池中的一座長棵樹的小島互相接連。這個位於克霍瓦西（Croissy）島上的祕境，因為綠意盎然也被稱為「**塞納河上的馬達加斯加**」。

沒有半點黑

莫內：「我所使用的顏料是「銀白、鎘黃、朱紅、深紅、鈷藍和翡翠綠，就這樣而已。」畫家說自己用 6 種顏色，但也有人說，這幅〈蛙池畔〉裡有 10 種顏色。 莫內 1869 年的調色盤裡，就是下列這些顏色：

〈蛙池畔〉是幅優秀的作品嗎？為什麼？

★ 泳池對當時的人來說是一個現代又新奇的主題。
★ 讓人意想不到的繪畫視角：前景空蕩。
★ 畫家展現了他隨意自在的筆觸，一筆、一畫都非常明顯。
★ 我們的眼睛會有一種好像看到水似乎在波動的錯覺，雖然畫布是不動的。
★ 畫家使用多種顏色以及大小不一的筆觸與色塊。
★ 這幅畫作雖然看起來像是半成品，但實際上它已經是完成品，莫內在繪製這幅畫作前，可是畫了非常多的草圖與速寫來研究如何繪製畫作的呢。

水上迷你島

在畫中的小島非常迷你，法國人當時將它稱作「小盆栽」或「卡門貝爾起司」。全島的直徑只有 5 公尺，但週末穿節日服裝的遊客與泳客們都擠在上面呢！小心，再退一步就會掉到水裡囉！

畫作放大鏡

莫內在細節上不過多著墨。仔細看，他只用了一些白色、藍色顏料就能畫出泳客的輪廓，非常簡單！至於水面，注意一下這些水波的細節：莫內先用淺藍色（鈷藍）和白色（銀白色）畫出左右平行的筆觸，之後再用深綠色來回穿梭，表示水流。

大家來找碴

找找看，莫內的這幅〈蛙池畔〉和下一頁雷諾瓦同樣主題、同樣角度的作品，有什麼不同？

• 莫內覺得，畫家就應在待在戶外置身大自然中。
• 莫內描繪人物的筆觸非常迅速，有時候也非常粗略，所以在觀眾眼裡看來，會感覺顏料不過是鋸齒形狀畫下的。
• 自然與光線，是莫內畫作中最重要的兩個元素。

雷諾瓦的〈蛙池畔〉

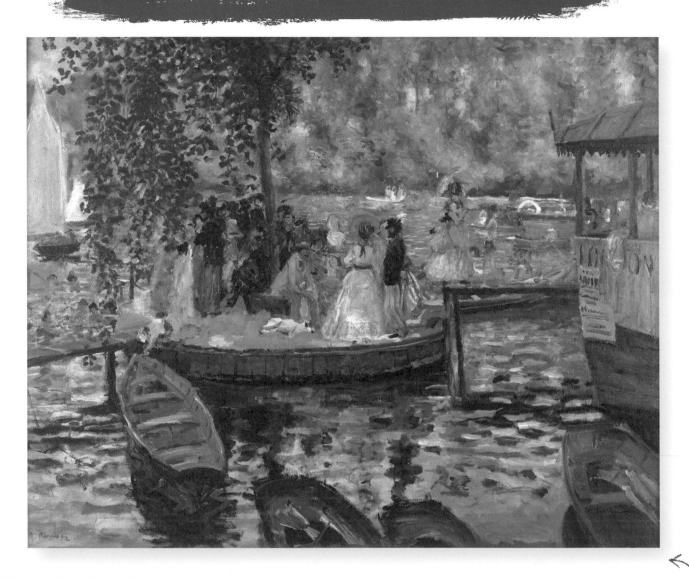

你注意到了嗎？

　　這個池塘的人氣很旺。在夏圖（Chatou）附近，只要一到星期天，就會有大量的巴黎人湧進「青蛙池」，儼然已經成了法國首都附近最受歡迎的景點，就連拿破崙三世和他的妻子尤金妮也曾來朝聖，可見景點的人氣相當高。這家漂浮在水上的船屋餐廳停靠在克霍瓦西島上。這裡的水域夠深，非常適合游泳以及其他的水上休閒活動，而且價格也平易近人，所有人都可以入場。人們會在這裡舉辦舞會、漂浮咖啡館船屋頂的跳水比賽，散步區和划船比賽。**準備好要跳進水裡了嗎？**

作品名稱：〈蛙池畔〉

作者：奧古斯特‧雷諾瓦

創作年分：1869 年
（在莫內身旁作畫）

收藏於：瑞典斯德哥爾摩國家美術館

「青蛙池」現在還存在嗎？

　　這座有著中央小島的池塘，被認為是**印象派誕生的地方**。小島中間的那棵樹，彷彿是象徵著未來特立獨行的藝術家的旗幟。可惜，今天那座小島和漂浮在水上可供跳舞的餐廳已經不見了。真是莫大的損失呢！

> 「雖然我們不是每天都可以吃飽，不過我還是很慶幸，能夠在每一天繪畫創作的過程中，有莫內這位出色的夥伴互相陪伴。」
> ——奧古斯特·雷諾瓦

畫作放大鏡

　　仔細觀察一下，下面的這些圖畫細節，哪些是出自於 66 頁莫內的作品？又哪些是出自於雷諾瓦之手呢？要正確說出哪一個是誰畫的，有點難度喔！

雷諾瓦的〈蛙池畔〉也是一幅優秀的作品嗎？

當然囉！因為：

這幅畫有現代創新的「泳池」主題。

雷諾瓦的視角與莫內原創的視角相比之下，並沒有那麼寬闊。其實他專注的地方不同，他更重視描繪島上人物的細節。

雷諾瓦的創新筆觸也是自在隨意，一筆一畫都很明顯。

他也使用了多種顏色以及大小不一的筆觸與色塊繪畫。

雷諾瓦所用的顏色更鮮艷、對比度也更高，看起來更逼真。

答：1. 雷諾瓦；2. 莫內；3. 莫內；4. 莫內；5. 莫內

〈乾草堆〉

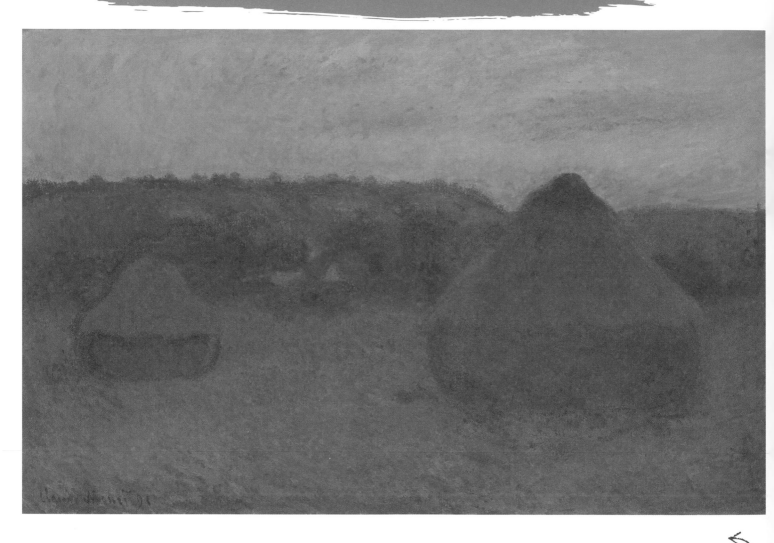

你注意到了嗎？

　　這些尖尖的三角錐是什麼？帳篷？金字塔？不是喔，這些是麥穗所堆起來的乾草堆。現在的法國鄉間已經看不到這種形狀的乾草堆了，現在都做成方塊形，以便在倉庫裡存放，或是可以在草地上直接推動的圓筒形。莫內的草堆，應該是還沒將穀子拍打出來的麥穗，尖尖的部分其實是用來保護麥子的茅屋頂，避免受到風雨或雪的破壞。通常農夫從夏天快結束時開始堆麥穗，將它們靜置至秋、冬兩個季節，春季才開始打穀處理。這段乾草堆的風景存在的時間相對較長，這樣一來莫內就有充裕的時間可以在田野間架設他的畫架，並將這些新奇形狀的尖麥穗堆畫下。

作品名稱：〈秋天晚霞中的乾草堆〉
（Meules, fin de journée, automne）
作者：克洛德・莫內
創作年分：1891 年
收藏於：美國芝加哥美術館

莫內乾草堆系列作畫過程大公開

❶ 莫內要找到合適的地點位置、物件還必須具備吸引他的特點，就連構圖和角度想好之後，才會動筆。而過程需要花上好幾個星期的時間⋯⋯並不容易！

❷ 接著，莫內必須請人一早將多張畫布搬到田的中間，天剛亮，就要在那裡等待時機，捕捉他想要的光影效果。也因為光影會隨著時間變化，所以莫內一天需要更換好幾次在不同的畫布上作畫。

❸ 第二天，莫內會在同一時間回到同一個地點，一樣的角度和一樣的構圖，加上一些更精準的細節或是顏色上做一些調整，進到「系列作畫」的下個步驟。

❹ 油畫這樣就完成了嗎？這很難說⋯⋯今天對自己的畫滿意，隔天可能看到又覺得不滿意，莫內就會想說通通丟掉算了。這樣的作畫方式充滿許多挑戰：莫內必須一面顧及到光影變化，觀察草堆的形狀；一面又得抓緊時間，將顏料混合出自己想要的顏色。畫畫像是在戰鬥一樣！而且，萬一遇到壞天氣，莫內就必須迅速收拾打包畫具。就這樣，常因為天候因素彷彿作品永遠沒辦法完成⋯⋯

❺ 收拾完後，將畫布打包裝箱，再以火車貨運到他在維吉尼家附近的維農（Vernon）火車站。運送過程中，誰都不能打開箱子，只有莫內在場時才能處理。

❻ 回到工作室裡，把所有的畫布全部攤開在眼前，進行修改。這裡加點黃色、那裡為了畫出晚霞，加了一點粉紅色。修改過程需要一、兩個月的時間，畫作才能完成。莫內修到滿意之後，才會在上面簽名，向其他人展示。這時候，畫商就可以將畫作拿出去賣了。

「⋯⋯為了完成〈乾草堆〉，我非常努力，特別用心完成一系列畫作且運用不同效果呈現〈乾草堆〉。但在這個秋冬時期，太陽下山的速度實在是太快了，我根本追不上⋯⋯我的工作進度變得異常緩慢，緩慢到讓我氣餒。但越是這樣，我越明白我得更加努力，才能將我所尋找的『即時性』，也就是將同樣的光線捕捉、烙印到我的畫布上。⋯⋯」

——克洛德・莫內

〈乾草堆〉小檔案

* 莫內總共畫了 25 幅乾草堆的作品。
* 全部皆在 1890 年夏天和 1891 年初期間完成。
* 1891 年 5 月，畫商杜朗-魯耶第一次展出了 15 幅〈乾草堆〉。
* 美國芝加哥美術館，是目前〈乾草堆〉畫作收藏最多的美術館，總共有 6 幅莫內的〈乾草堆〉。

〈划船手的午宴〉

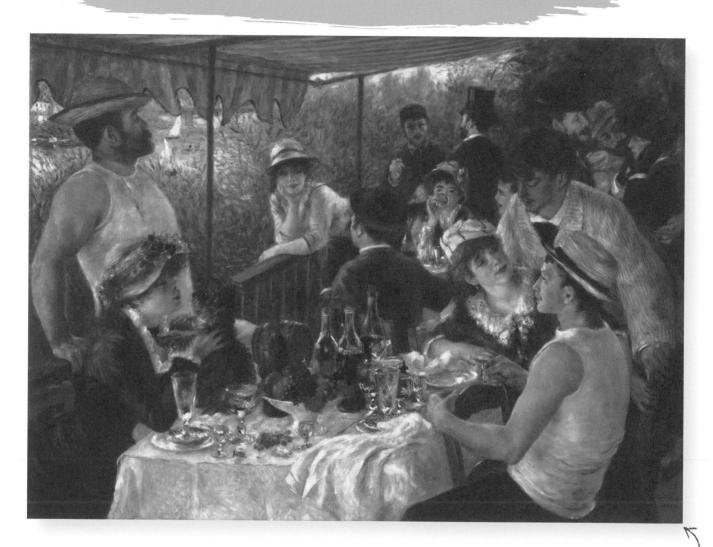

你見過這幅畫嗎？

　　雷諾瓦非常想創作一幅和他的朋友們一起的大型畫作。他將地點選在名叫拉芙內斯的餐廳，位在塞納河岸 10 公里處的地方。一群朋友們常常在那聚在一起划船、游泳。他的朋友男爵巴比耶說道：「我對繪畫一竅不通，你的畫我更是看不懂。但是我希望能夠幫助你，讓你開心。」多麼感人的友誼！於是，1880 年夏天，在男爵的幫助下，雷諾瓦終於「動身開畫」了。在這間河畔餐廳裡，充滿了慶祝的氣息，每個人看起來都很開心；彈琴的彈琴，跳舞的跳舞，直到深夜。難怪大家都稱雷諾瓦為「幸福畫家」。

作品名稱：〈划船手的午宴〉
（Le Déjeuner des canotiers）
作者：奧古斯特・雷諾瓦
創作年分：1881 年
收藏於：華盛頓菲利普美術館
（The Phillips Collection）

雷諾瓦戀愛了！

這位女主角就是艾琳·沙里戈（Aline Charigot）。艾琳是位 19 歲的年輕女裁縫，有時充當雷諾瓦的模特兒。兩個人在蒙馬特相遇，當時她和自己的母親生活在一起。艾琳也對他有好感，但母親卻不太喜歡雷諾瓦。她不准艾琳嫁給一個身無分文、年紀又大（已 40 歲）的藝術家。剛開始他們並不順利，在一起的時候，艾琳想要有小孩，雷諾瓦卻一心只想著畫畫。到了 1881 年，他們分手，雷諾瓦去了北非的阿爾及利亞旅行。回到法國後，他完成了〈划船手的午宴〉，和艾琳又再次相遇……而這次，兩人決定到義大利再續前緣，展開了一趟長途旅行：從威尼斯、帕多瓦、佛羅倫斯、羅馬南下到拿坡里、龐貝古城……去了很多地方。這算是婚前旅行嗎？算是吧，畢竟他們之後，終在 1890 年結婚了。

> 「對我而言，一幅畫就該是美的、歡樂的、愉快的，沒錯，就是美，這個世界已經夠醜陋了，沒有必要再增加。」
> ——奧古斯特·雷諾瓦

畫面出場人物

這裡雷諾瓦究竟畫了哪些好友呢？

阿爾豐斯·富內斯
餐廳老闆的兒子，專門負責划船出租

阿爾豐辛·富內斯
餐廳老闆女兒

艾琳·沙里戈
女裁縫
雷諾瓦的模特兒

男爵
哈晤爾·巴比耶
前西貢市長
（今越南胡志明市）

朱爾·拉佛格
詩人、藝評家

保羅·洛特
雷諾瓦的旅行家朋友

尤金-皮耶·樂堂格
在「雅典咖啡館」認識的朋友

查理·艾夫斯
銀行家兼藝評家，也是印象派繪畫的收藏家

卡耶伯特
印象派畫家兼划船選手

阿德里安·馬吉歐羅
在法國讀過書的義大利記者

艾樂·安德赫
演員

珍妮·薩瑪莉
演員

安潔樂
演員

73

請用作品支付！

雷諾瓦出去聚會從來不用付錢！富內斯夫婦知道他經濟上並不是那麼寬裕。而雷諾瓦會透過繪製他們的肖像來報答他們，並好意提醒他的畫作其實並沒有什麼價值。不過富內斯先生便回答：「那又怎樣？只要畫是美的就足夠了。」還補充了一句：「家裡牆上需要掛點東西來遮住潮濕發黑的地方呢！」

找找看，艾琳在哪裡？

雷諾瓦的情人，究竟在畫面中的哪裡呢？
提示：
• 她戴著一頂草帽
• 有著金色頭髮
• 喜歡吃葡萄
• 鼻子很漂亮！

答：她就是畫面左上角的那位。

藝術高手

雷諾瓦的這幅作品命名的靈感來自於在塞納河上划船或是玩風帆的年輕划船手。其實也有一種帽子就叫作「划船水手帽」，通常是熱帶國家的水手戴的帽子，之後在法國的假日的划船手間蔚為流行。其實，畫面當中，只有一個人戴著真正的划船水手帽，你能找到他嗎？

答：最右邊那位，就是畫面右下角的他。

〈春日〉

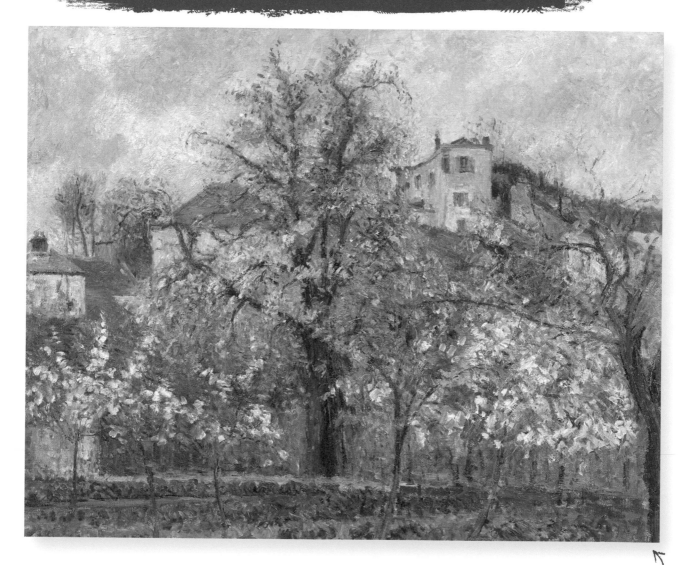

你注意到了嗎？

　　畢沙羅主要畫風景畫，特別喜歡描繪鄉村風景。他通常在諾曼第或是大巴黎地區作畫，在與莫內流浪英國時期也畫了一些英國的鄉村風景，而在比利時也有畫了幾張。他並沒有像莫內或是雷諾瓦、席涅克那樣愛好旅行，為了繪畫東奔西走。1872 年，畢沙羅開始定居位於巴黎西北的龐圖瓦茲。某一天，他在村莊口發現了一片開滿花的李樹，滿心歡喜。這小小的白色斑點般的花朵的光景，表示春天來了。它們遮住了位在背景的村莊，帶有一絲棉柔的感覺。

作品名稱：〈春日・李樹花開〉
（Printemps. Pruniers en fleurs）
又名〈蓬圖瓦茲李樹盛開的菜園〉
（Potager, arbres en fleurs,
printemps, Pontoise）

作者：卡米耶・畢沙羅

創作年分：1877 年

收藏於：巴黎奧塞美術館

畢沙羅在蓬圖瓦小檔案

* 畢沙羅在 1866 與 1868 年間，在蓬圖瓦茲租了一棟度假別墅，當時主要還是住在盧沃謝訥。

* 1870 年，離開法國前往倫敦。再回到盧沃謝訥時，發現自己存放在家裡的畫作被破壞了。

* 1872 年到 1882 年間，開始在蓬圖瓦長年長居。

* 要等到 1980 年，蓬圖瓦茲城創立了「卡米耶・畢沙羅美術館」。

> 「在 1865 年，畢沙羅就已經淘汰了黑色、瀝青灰、席耶那土褐色以及紅褐色。確實，他曾經對我說：『我只用三原色和它們所衍生出來的顏色作畫』，對我而言，他正是第一位印象派畫家。」
>
> ——保羅・塞尚

展覽冠軍

猜猜看，畢沙羅是哪個展覽的紀錄保持人呢？

雖然在早期的繪畫生涯中，畢沙羅在巴黎沙龍展出了 7 次，但他很清楚，那裡沒有他的一席之地。至於印象派所舉辦的展覽，他可是一次都沒有錯過，堅持到底。

因為在印象派展覽有幾個好處，像是：畢沙羅可以選擇他想展出的作品，而且沒有數量限制。通常他會展出 20 幅作品，有時候甚至有 30 幅，他還可以選擇展示他其他媒材的作品，例如：水粉畫、粉彩繪或版畫……等。而且每次展覽都是他能夠接觸到更廣的群眾與客戶的機會。

色彩馬賽克

撒滿畫布的白點小花，就像是成千上百的水滴、燈泡。遠遠看我們根本就不會發現黃色的那棵樹。這棵小樹為整個構圖添加了一點暖意。中間較高大的樹是蘋果樹，正在冒出綠色的嫩葉。這幅畫是以白、黃、藍、綠這些顏色所交織出的美麗畫作。畢沙羅的功力厲害到讓塞尚覺得，他也許是位可以控制天氣好壞的、「有如上帝般的存在」呢。

藝術高手

畢沙羅這位畫家的存在，有點像是印象派的導師這樣的角色。下列有一位畫家朋友在同樣的角度畫下了一樣的畫作，那個人是誰呢？

A. 梵谷
B. 塞尚
C. 高更

答：塞尚

〈夕陽〉

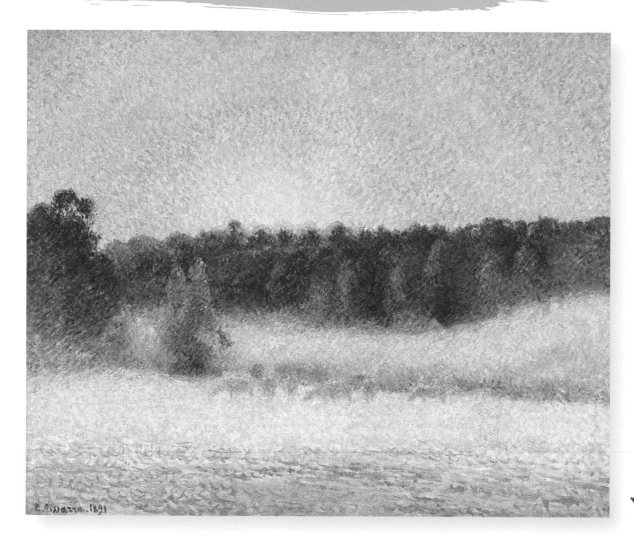

你注意到了嗎？

　　〈夕陽〉畫面中煙霧瀰漫，是不是被放了煙霧彈啊？根本看不清楚這層霧氣裡有些什麼。太陽仍掛在天上，將整個天空照耀成黃色。這麼夢幻的地方，會不會有小精靈或小仙女出沒呢？這幅如同仙境般的美景，其實位於埃普特河畔厄哈尼鄉村。畢沙羅運用他的點點技法，在這裡創作了許多美麗鄉村風景的畫作。在這幅畫的筆觸看起來細碎卻有規律，也更自在；畢沙羅已經不再遵循像他的朋友秀拉那樣太受規範的點描法了。這裡的夕陽餘暉，在天空中形成具有漸層的弧形。我們可以想像，他在畫這幅〈夕陽〉時，是多麼享受使用橘色顏料為樹木和田野增添夕陽的光芒！畢沙羅像是魔術師一樣，將一切自然的光線，巧妙地融合在迷霧之中。

作品名稱：〈厄哈尼的夕陽與雲霧〉
（Soleil couchant et brouillard à Éragny）

作者：卡米耶・畢沙羅

創作年分：1891 年

位於厄哈尼的家

1884 年，卡米耶和茉莉‧畢沙羅夫妻倆在埃普特河畔厄哈尼租了一棟漂亮的房子，那裡有一個很大的花園。茉莉在那裡種菜、養雞，讓他們 8 個孩子都有新鮮、營養的蔬果可以吃，健康長大。畢沙羅在花園裡蓋了一間有大型玻璃窗的工作室，不論天氣好壞，都可以在戶外作畫。到了 1892 年，茉莉實在太想要買下這棟房子，於是瞞著畢沙羅跑去向兒子盧西昂的教父莫內請求幫忙，能不能借她 1 萬 5000 法郎來買房子。而莫內馬上就答應了。但是不知情的畢沙羅得知這件事後，相當尷尬……

> 「唯有在厄哈尼和你們相聚在一起，
> 並能夠安靜地對著作品沈思時，我才感到幸福。」
>
> ——畢沙羅
> 寫給兒子盧西昂的一封信，1886 年

閃閃發光的畫

雖然畢沙羅已經不再使用秀拉或是席涅克那種非常工整並排的小圓點畫法，他的畫作仍讓觀看的人感受到那股強烈生動、閃爍的感覺。畫面中的兩道霧氣，是由好幾千百的黃、綠、藍和紫色的筆觸所組成。至於夾在兩道霧氣之間的東西，到底是什麼呢？也許是沿著田地邊緣的一排籬笆？這裡，畢沙羅添加了一點黃色來凸顯它們的存在。這一切比自然還美的美景，實在就像是仙境一樣！

每個人都有改變想法的權利

畢沙羅從 1884 年開始嘗試點描法，也就是所謂的新印象主義；但到了 1890 年後，他放棄了這種將色彩分別點畫的筆觸。雖然效果很好，顏色鮮明又漂亮，但在作畫的過程實在太過於耗時。他在 1894 年 1 月 27 日，寫給兒子盧西昂的信中說道：「我覺得這種技法本身就不太好，不僅容易僵化藝術家的思維，也結凍了技法的展現。」看來，人的想法是會隨著時間改變的呢！

藝術高手

有時候我們還是會搞不清楚印象派畫作中，哪一個元素是真正的主題。

雖然通常光影效果與色彩是畫作中的主角，但魔術師畢沙羅巧妙地將他的主題用若隱若現的方式呈現。是哪些呢？

A. 乾草堆
B. 動物
C. 牧羊人
D. 仙女

答：B. 畢沙羅細心地觀看一下，就會發現到那些正在吃草的動物！

77

〈搖籃〉

你注意到了嗎？

莫莉索是第一位印象派女性藝術家，真的勇氣可嘉！那時候以成為藝術家為志的女性真的非常少見。

這幅畫在呈現什麼呢？場景十分寧靜，用手托著腮的母親，正注視著在搖籃裡睡著的孩子，看起來有點憂愁。這位是畫家的姊姊艾德瑪，小嬰兒的名字叫作布蘭雪，1871年12月23日出生。可能因為小布蘭雪一天裡有一半的時間都在哭，艾德瑪才會那麼疲憊吧！她看起來也快睡著了，沒有太動感的畫面。

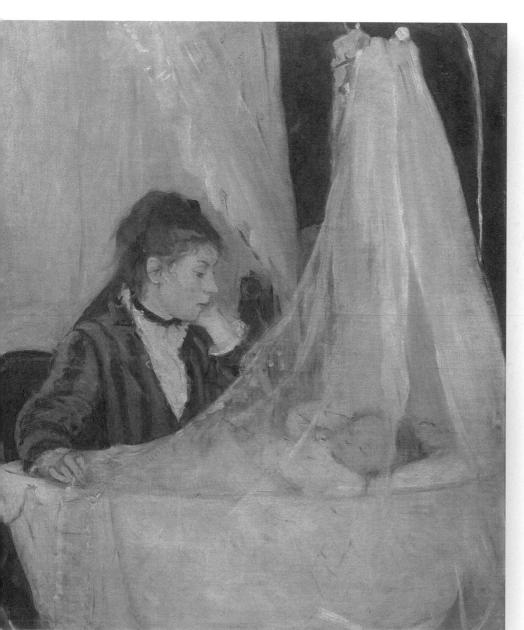

作品名稱：〈搖籃〉
　　　　　（le Berceau）

作者：貝爾特・莫莉索

創作年分：1872 年

收藏於：巴黎奧塞美術館

以女性與母親觀點出發的創作

　　莫莉索在 1874 年印象派第一屆展覽中，展出了這幅畫。畫面非常溫和，以白色、粉紅色組成的嬰兒床紗帳占了畫面的一大部分。小嬰兒在他的白色小床裡安穩地睡著。艾德瑪在嫁給洛西昂（Lorient）的海軍軍官後，便不再出遠門。成為妻子與母親，這樣的身分轉變，已經是生活中最大的冒險。艾德瑪放棄了自己的繪畫生涯，會不會後悔呢？這幅畫是莫莉索一方面是在向姊姊致敬；另一方面，也提醒了我們，在 19 世紀的法國婦女，她們的人生並沒有太多選擇。像莫莉索這樣的上層社會家庭背景出生的女性，通常不需要工作。但莫莉索卻日復一日，努力不懈地創作。

嬰兒肖像

　　前景的搖籃，就像一艘小船，占了畫面中大半部分的面積，甚至超出畫框一點點的部分。罩在搖籃上的透明薄紗非常迷人，小布蘭雪熟睡的臉龐依稀可見。莫莉索以簡單的幾撇筆觸，精巧呈現出嬰兒眉毛、緊閉的雙眼、小小的鼻子，以及靠近耳朵的小手。

　　坐在後方的艾德瑪，身體大半部分都被搖籃遮住。她看著剛閉上眼入睡的小孩。莫莉索將姊姊臉部神情非常細膩地描繪：瀏海、微微上翹的精緻鼻子。至於背景，畫面當中並沒有窗戶，只有幾層透明的床簾遮著，不讓光線透進來。莫莉索試著透過畫出這樣安靜而保護的空間，將艾德瑪環抱在一個最安全的空間中，也使小嬰兒可感非常安心的角落。

> 「我從來就不覺得男性有將女性當作平等的夥伴對待。我自認為我的能力和他們一樣好，所以我一直期望這件現象有一天會發生。」
>
> ——貝爾特・莫莉索

像媽媽，像女兒

畫家夏凡納向馬奈提出勸言，不要讓莫莉索在第一屆的印象派展覽展出。莫莉索並沒有因此退縮，畢竟她的幾幅畫剛在巴黎沙龍落選了。其實，邀請莫莉索加入印象派展覽出展的人，就是莫莉索家族的朋友竇加。當時的莫莉索已經30多歲了，不再是個小女孩。19 世紀的女性並不能自由自在地選擇做她們想做的事，通常必須經過家族或是丈夫的允許，才能行動。因此竇加為了這件事，向莫莉索的母親寫信徵求同意。而曾經也有夢想成為鋼琴家的莫莉索母親，如今看到女兒想要成為畫家，不僅沒有反對，反而鼓勵莫莉索和姊姊學習繪畫……

〈梳妝台前的女人〉

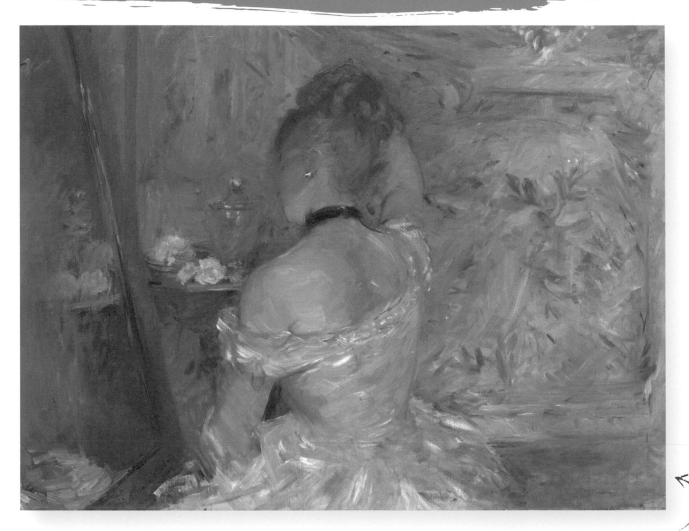

你注意到了嗎？

　　我們走錯房間了……真不好意思！莫莉索的這幅畫，像是帶我們闖進了一位年輕女孩的梳化間裡。以她盛裝打扮的樣子看來，似乎要趕著外出進城；又或許她剛從外面回來，正在卸妝。我們無法確定，她的腰部緊緊束著瘦身馬甲，肩膀坦露。右手抓著盤起的頭髮，眼神望向左手邊的鏡子，是正準備要將頭髮放下來嗎？背對著女孩的我們，看不到她的臉龐。這明顯不是張肖像畫，沒辦法知道這位年輕女孩是誰，她的個性，還有那天她心情如何。我們從這身打扮推測，她大概喜歡參加舞會或是去劇院看戲。莫莉索畫這幅畫的目的到底是什麼呢？也許她想捕捉的，是少女**一瞬間優雅的姿態，動作自然的流露**，所**身處的光線**與氣氛吧！

作品名稱：〈梳妝台前的女人〉
（Femme à sa toilette）
作者：貝爾特・莫莉索
創作年分：1870-1880 年間
收藏於：美國芝加哥美術館

全身羽毛裝！

我們可以看到莫莉索在畫這幅畫時，筆觸非常迅速且輕盈，就像是在畫面上撒滿了無數的羽毛一樣！整體氣氛既粉嫩，且相當女性化；少女身上所穿的白色洋裝幾乎快和背景融為一體。對莫莉索來說，少女的身形和背景一樣重要，因此運用了同樣的方式處理兩個部分。你會覺得這張畫沒有完成嗎？看似如此，但實際上這張畫已經完成了很好喔！

「我從這些樸素展廳走出來時，
感到前所未有的歡喜。多麼少見又優秀作品啊！
從來沒有一個藝術家
能夠以那麼多樣的方式呈現！」

——節錄自夏凡納（Puvis de Chavanne）
在看完莫莉索 1892 年的個展後寫給她的信

政府即藏家

莫莉索、雷諾瓦和莫內一樣，是少數幾位生前畫作被法國政府收購的印象派畫家。其他的畫作通常是畫家的家族捐贈給國家。

丈夫一生的驕傲
——莫莉索的個人展覽

在印象派最後一屆展覽停辦之後，1892 年莫莉索有幸在布索瓦拉東畫廊（Boussod-Valadon）舉辦個人展覽。這其實是在她不知情的情況下，丈夫尤金·馬奈包辦了一切。只不過當她得知時，丈夫已經不在世上了。她並沒有因此停筆，反而更努力完成她想展出的畫作。她對自己的標準要求很高，說道：「展覽的整體看起來比我預期中的還要好，展出舊作品其實也不討厭。」

愛好鳥類的莫莉索

莫莉索喜歡和女兒茱莉一起划船，到布洛涅森林裡的池塘中速寫漂在水面上的鳥禽。鴨子和天鵝，都成為了她筆下的描繪主題。

莫莉索創作小檔案

莫莉索一生中，總共創作了 423 幅畫作，其中包括：

* 294 幅人物與肖像畫
* 98 幅風景畫
* 25 幅靜物畫
* 6 幅臨摹大師的作品

而在她有生之年，賣出了大約 25-40 幅作品。

〈蒙馬特大道〉

你注意到了嗎？

　　畢沙羅畫〈蒙馬特大道〉時，已經不再畫小點點了！要點出整個畫作，實在是太耗時了，他已經膩了。而當時他正需要錢……而這個時間點，剛好是莫內的連作畫大受好評後，畫商杜朗 - 魯耶鼓勵畢沙羅在同一個風景多畫幾張畫。在巴黎的畢沙羅非常喜歡從高處俯瞰巴黎：從白天到晚上，有起霧的巴黎、春天的巴黎、秋季、冬天的巴黎，累積成了一個了不起的系列畫！

作品名稱：〈蒙馬特大道〉
（Boulevard Montmartre）
作者：卡米耶・畢沙羅
創作年分：1897 年
收藏於：倫敦國家美術館
（London National Gallery）

　　1897 年的 2 月，畢沙羅在位於德魯奧街 1 號的俄羅斯大飯店住了好幾個星期。那裡剛好可以眺望非常寬敞壯觀的蒙馬特大道。他重拾印象派的筆觸技法，並向自己下了一個挑戰，那就是：在夜晚畫下街景。要在看不清楚的晚上畫畫，實在是不容易。畫面的一切景物都變得模糊……結果怎麼樣呢？〈蒙馬特大道〉就像是一場由黃色、橘色，再加上綠色、紫色所交織出的在無垠藍色夜空下的煙火大會！

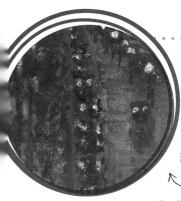

夜巴黎

這是一條大排長龍的馬車候車隊，在等著滿街的劇院表演結束來臨。

但在畫面裡，我們只看得到斑斕的斑點，幾乎到抽象的地步！

所謂的抽象是什麼意思呢？抽象在繪畫裡面，指的是藝術家所畫的主題已經沒辦法辨識；我們看不出是不是一張臉、一個東西、或是一種類型場景或故事，只有顏色或是形狀。不過畢沙羅在這幅〈蒙馬特大道〉，還是照著實景畫下的，只是路人在這裡已經化為一個個小小的斑點，或是和其他色塊融合在一起了。

「我很喜歡畫巴黎的街道，雖然人們常說他們很醜，但這些道路閃閃發亮，充滿生氣！現代極了！」

——畢沙羅

黑暗的一年

畢沙羅和他的孩子們一個個都非常親近。大小兒子菲力克斯和盧西昂住在英國，但是第二個兒子生了重病。不久之後，菲力克斯也感染了肺結核。他被送到倫敦附近邱區的一家療養院，醫生努力地治療他。在 19 世紀時，當時還沒有發明抗生素，因此肺結核是不治之症。最後菲力克斯在 23 歲時病逝，對畢沙羅一家來說是件非常悲痛的事。

畢沙羅的小祕密

為什麼畢沙羅要站在高處畫畫呢？比起擁擠、喧囂的城市，畫家更喜歡在鄉村創作。但之所以畢沙羅站得那麼高，不只是為了找到視野好的地方，而是為了健康狀況的考量。1891 年開始，畢沙羅的眼睛開始出現問題，不能在戶外作畫，只要是一丁點小小的灰塵，都會讓他的眼角膜發炎。所以他把畫架架在窗戶前，隔窗畫畫。

藝術高手

根據你的判斷，你認為〈蒙馬特大道〉畫裡的天氣怎麼樣？

A. 正在下雪
B. 正在下雨
C. 一切正常，沒什麼特別的

答：B。

畢沙羅創作小檔案

在他的一生中，畫了：

- 1500 幅的油畫
- 14 幅〈蒙馬特大道〉
- 600 張粉彩畫
- 上千張的水彩畫

〈馬戲團女演員〉

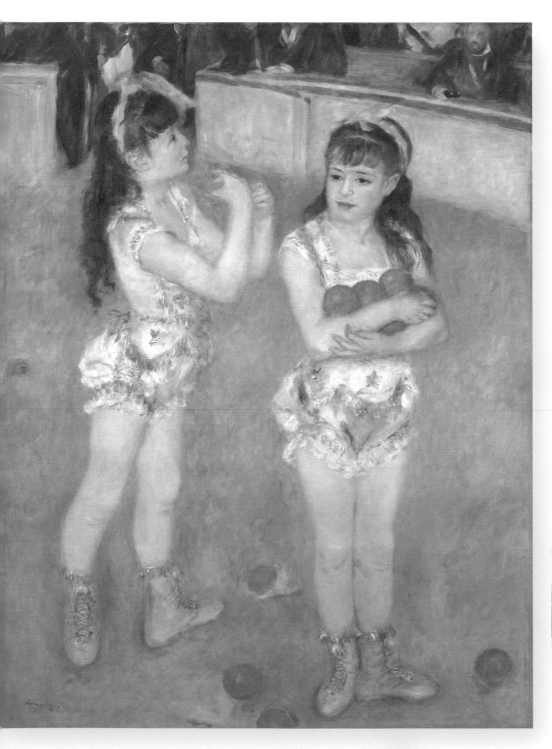

你注意到了嗎？

「各位先生、女士！歡迎來到費南多馬戲團！讓我們為佛朗西絲卡和安潔莉娜掌聲鼓勵！」站在左邊的是姊姊佛朗西絲卡，正在向觀眾鞠躬；妹妹安潔莉娜則是抱著一堆橘色球體，看向右邊的觀眾。這對姊妹是非常優秀的雜耍員，剛結束她們的表演。兩人頭上戴有黃色的髮帶，身穿相同的表演服裝，滾有金邊、流蘇裝飾。演出場地周圍的觀眾幾乎快看不見，因畫家專注在描繪兩姐妹的動作和神情，所以畫家對觀眾並不感興趣。

作品名稱：〈馬戲團女演員〉
（les Jongleuses）
作者：奧古斯特・雷諾瓦
創作年分：1879 年
收藏於：美國芝加哥美術館

馬戲團的誕生

馬戲團是源自於英國的一種表演娛樂。1770 年，英國有名的馬術師菲利普・艾特雷（Philip Astley）想到，如果讓街頭賣藝的雜耍和馬術師同台演出，也許會擦出新的火花。於是馬戲團這種新的表演形式就誕生了。

上工了！

馬戲團表演就在雷諾瓦家附近，隔幾條街的地方，他可能去看過好幾次表演。在那裡，畫家仔細觀察表演場地和觀眾，並且對觀眾進行速寫。安潔莉娜和佛朗西絲卡的臉部，雷諾瓦下了比較多工夫，比觀眾的臉部更加清晰。而佛朗西絲卡正在移動，藝術家為了表現這樣的動態感，將手臂畫得比較模糊。我們可以發現，作品上的臉部和服裝的光線是自然光，不是馬戲團的燈光。其實這件作品是在室內完成的。雷諾瓦邀請兩姊妹到他畫室當模特兒，才將她們兩人的臉部與服裝上的細節完成。

藝術高手

佛朗西絲卡和安潔莉娜兩姊妹做了什麼樣的表演呢？雷諾瓦在表演結束後將兩姊妹畫下。而這幅畫長期以來都有兩個標題名稱，一個是〈馬戲團特技員〉另一個是〈馬戲團雜耍員〉。你覺得哪一個名稱比較適合呢？

下列是一些提示，幫助你瞭解「特技」和「雜耍」的差別：

★ 安潔莉娜和佛朗西絲卡拿著像是雜耍球的橘色小球；

★ 她們身上的服裝是連身裝，活動起來非常方便，高舉手臂、跳高、跳舞或是衝刺樣樣都行；腳上的鞋子也非常柔軟、有彈性。

★ 那些「橘色的球體」，其實是橘子。橘子在當時是稀有且昂貴的水果，在表演結束後，觀眾會把橘子拋向演員作為鼓勵或是道賀的禮物；而演員會在場上將橘子接住。

答案出來了嗎？兩姊妹到底是特技演員還是雜耍演員呢？

答：「特技演員」。*她們並沒有表演接接拋拋的雜耍遊戲，而是體操類的特技，你可以看到她們舉手跳舞的樣子。

四處流浪的肖像

馬戲團通常會在各個城市間遊走，以特技和走鋼索表演帶給觀眾刺激和歡樂。雷諾瓦的這幅畫也跟著藏家四處流浪呢！1892 年被一名「波特夫人」所買下（別誤會，她跟哈利・波特沒有關係），是一名來自美國芝加哥的收藏家。波特夫人非常喜歡這幅畫，在出國旅遊的時候也隨身帶著它一起旅行

巴黎海豹出沒！

費南多馬戲團創立於 1773 年，是由馬術演員費迪南・比爾特（Fernidand Beert），綽號「費南多」成立。馬戲團表演位置在羅時舒阿爾大道和殉道者街轉角處，巴黎蒙馬特山丘腳下。表演節目的亮點是什麼呢？是一隻會騎馬又會騎自行車的海豹！

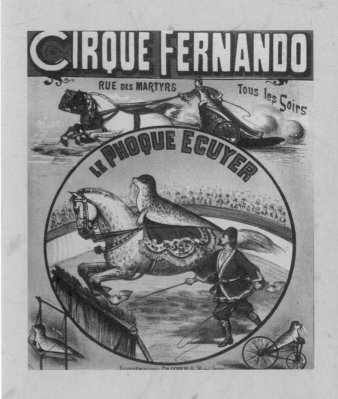

〈傘〉

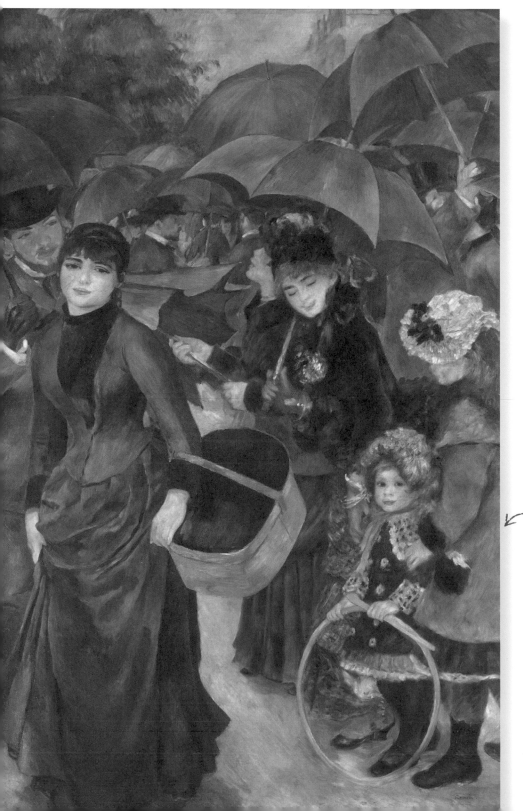

你注意到了嗎？

歡迎來到熱鬧擁擠的巴黎街頭！怎麼知道是在巴黎？從畫面上方的建築屋頂就能辨認出這是在首都巴黎。在前景中間，有兩位年輕女性，最右邊有兩個小女孩。而左邊看著觀眾的女生，是一位做帽子的工匠（她手上拿的那個籃子其實是一個裝帽子的盒子），後面站著一位男性。在這幾個人身後，其實幾乎看不出他們背後所發生的事情。太多撐開的灰藍色雨傘擋住了視線。這個拿著像是呼拉圈的小女孩打扮優雅，她是要和她的母親和姊姊以及保姆一起去公園玩嗎？畫面左上角有棵樹，也許已經離公園不遠了！

作品名稱：〈傘〉
　　　　　（Les Parapluies）
作者：奧古斯特・雷諾瓦
創作年分：1880-1886 年之間
收藏於：倫敦國家藝廊

令人不知如何是好的遺贈

　　雷諾瓦是卡耶伯特遺囑執行人。卡耶伯特想將自己的印象派畫作收藏捐給法國政府。負責美術收藏的法國高級政府官員卻感到有點不知所措：原因是這位官員特別「喜歡群眾」，看到〈煎餅磨坊的舞會〉畫裡描繪的是「一個群眾場景」，第一眼就接收了的捐贈。但是當他來到塞尚的畫作前面時，大喊：「別跟我說塞尚是一位畫家，他父親是銀行家、他是有錢階級。……如果他畫畫只是為了要取笑人民，我也不會感到意外。」

修改前後對比

　　我們怎麼知道雷諾瓦用了好幾年畫了〈傘〉呢？

之前

　　雷諾瓦在 1880 年開始創作這幅〈傘〉。注意看兩位小女孩臉部和頭上的帽子，雷諾瓦的筆觸非常「印象派」，是用稍微蓬鬆、有活動但有些模糊的筆觸完成。顏色鮮豔、而且沒有混色，打造出表面閃爍的效果。臉部輪廓也比較柔和，但是邊界不那麼清晰，是他那個時期的風格。

之後

　　後來，大概在 1886 年，雷諾瓦的繪畫風格徹底產生了改變。左邊那位看著前面的女生，臉部看起來更光滑、細緻；筆觸之更加均勻混合，臉部輪廓也更明顯了。雷諾瓦的筆觸變成均勻、一致，他輕輕劃過表面，讓整體上看起來更有立體感。

　　為什麼有這樣的前後變化呢？也許是雷諾瓦在義大利旅行的時候，看到文藝復興的拉斐爾的畫作後，回來之後也想要效仿吧！

雷諾瓦的「托嬰中心」

雷諾瓦本身非常喜歡小孩。在遇到艾琳之前，他只要看到街上出現沒有媽媽在身旁的小嬰兒，就會非常不忍。19 世紀的巴黎，在路上看到暫時沒人照顧的小嬰兒是常有的事。那時候並不是所有的媽媽都有能力雇用保姆照顧小孩。這些必須要出門工作賺錢養家的媽媽們，不得不把小嬰兒獨自留在家裡，或是放到大街上暗自希望有人會餵食自己的小孩。雷諾瓦不忍心看到小嬰兒被放到街上，於是想打造一個「托嬰中心」，讓蒙馬特區的母親們出門工作時，可以把小孩安置在這個園區裡。雷諾瓦在煎餅磨坊舉辦一個慈善募款晚會，可惜最後籌到的金額不夠。不過，雷諾瓦有一位非常有錢的女性朋友願意幫忙，在雷諾瓦去了義大利之後，繼續完成了這項計畫。這對當時的媽媽們和小嬰兒們來說，都是一大福祉呢！

藝術高手

這幅畫中正在發生什麼事？

A. 剛下起雨
B. 雨快下完了
C. 雨勢正旺時

答：B。仔細看，有一個小女孩臉頰旁向天空的衣袖，正在把雨滴收起來，看樣子雨快下完了！

〈女孩與貓〉

你注意到了嗎？

　　這位可愛的女孩是尤金・馬奈和貝爾特・莫莉索的女兒茉莉。她剛滿 9 歲時，父母希望為她畫一張肖像當作紀念，自然找上他們的朋友雷諾瓦來為茉莉繪製。雷諾瓦本身就是以肖像畫出名的畫家，而茉莉從小就習慣擔任母親的模特兒。在布吉瓦爾的花園裡，不論是和保姆佩西（Paisie）摘花，或是和父親在布吉瓦房舍花園中玩耍，長時間擺姿勢，對茉莉來說已經習以為常。母親莫莉索送她一盒彩色鉛筆，讓她能夠畫素描，也教她怎麼開始畫水彩和油畫。父親尤金也畫過幾次茉莉喔！

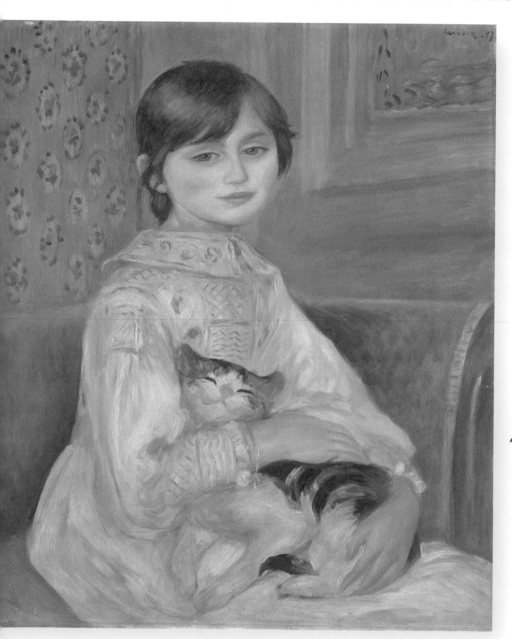

作品名稱：〈女孩與貓〉
（Julie Manet avec son chat）
作者：奧古斯特・雷諾瓦
創作年分：1887 年
收藏於：巴黎奧塞美術館

自信如花的茉莉

如果說茉莉像花一樣溫柔、堅定，那是因為她有一位非常了不起的人生導師，詩人兼作家斯特凡·馬拉美，與她家走得很近。母親莫莉索眼看著父親尤金重病在床，想到如果有什麼萬一，茉莉需要一位年長男性來維護茉莉的權益。莫莉索非常有先見之明，往後茉莉與馬拉美兩人也非常替她著想，積極地推廣莫莉索的作品讓大眾認識她。當茉莉和馬拉美發現，卡耶伯特捐贈給法國政府的那批印象派畫作裡沒有莫莉索的畫作時，馬拉美便向政府提出收購〈穿著舞會禮服的年輕女子〉這幅畫作。而法國政府終於在 1894 年收購，如今成為奧塞美術館的館藏。

幸福的貓咪

雷諾瓦自從和艾琳在義大利旅行回來以後，完全改變了作風，不再延續以往的作畫風格了。他醉心於研究文藝復興畫家拉斐爾的畫作，開始素描創作，徹底改變了他繪畫的方式。

例如，在這幅〈女孩與貓〉裡，他非常清晰地掌握臉部的輪廓。臉部細節變得比以往更精確，不再像之前一樣，使用鬆散和模糊的筆觸，來處理臉部和肌膚，而且過往使用斑點填充畫面的方式也都不見了。在這幅畫裡，他還畫出了一隻幸福的貓咪。小貓閉著雙眼，嘴角上揚的微笑，足以融化大家的心。很顯然的，雷諾瓦是一位「幸福貓咪」畫家！不過，畫家在處理茉莉身上的洋裝刺繡，以及身後的掛毯背景時，還是以輕盈、模糊的筆觸來呈現。

母女同樣的邂逅

茉莉的母親是在進到羅浮宮對大師作品進行臨摹時，遇到了未來老公的哥哥愛德華·馬奈，而後遇到茉莉的父親尤金。很巧的是，茉莉一樣也是在羅浮宮遇到她未來的老公……兩人是如何相遇的呢？那時，當茉莉也在臨摹大師作品時，老師竇加便安排他的學生，一位印象派作品收藏家暨朋友的兒子恩斯特·胡瓦（Ernst Rouart）讓兩人見面認識。竇加在這裡變成媒人了嗎？沒錯！茉莉後來和恩斯特在 1900 年 5 月 31 日結婚。

> 「雷諾瓦所畫的圓圓的臉龐，總會讓人想起圓弧的花瓶。」
>
> ——竇加看到茉莉的肖像所說出的評價

幸福畫家雷諾瓦

茉莉和她的表姊珍妮·梵樂希（Jeanie Valéry），也就是知名作家兼詩人保羅·梵樂希的妻子，兩人常常與雷諾瓦一家出遊度假。她們回憶道，雷諾瓦總是很快樂，而且非常有感染力。她們還提到了當他在作畫時，心中「既沒有顧慮、也沒有糾結」。雷諾瓦雖然晚年患有風濕性關節炎，手部也完全變形了，但到他生命結束的最後一刻，仍然持續地在創作，沒有停止。

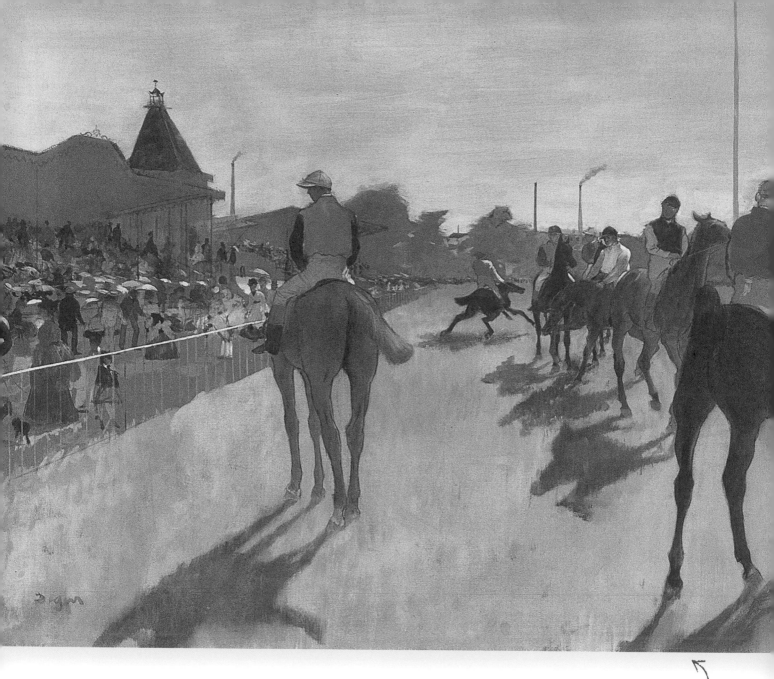

你注意到了嗎？

　　寶加非常喜歡馬匹。他是一位優秀的騎師，經常去賽馬場。身為一個對自己要求很高的畫家，他沒辦法接受自己當場速寫馬匹，只因為他想要把牠們畫得完整，甚至研發出一套解決方法。就讓我們好好的看一下寶加的結果：畫裡每匹馬都呈現出不同的姿態；最靠近觀眾的右側，馬匹背對著畫面向右轉身，左邊是一匹屁股對著我們的馬，在右邊後面有另外五匹馬。後面中間遠遠的那一匹馬，似乎聽到信號聲，急忙跑了起來……

　　畫面雖然是靜態的，但透過這些細節，我們完全能夠感受到賽馬和騎手們在起跑前那種緊張的氣氛！

作品名稱：〈賽馬走秀〉
（le Défilé）

作者：艾德加・寶加

創作年分：1866-1868 年間

收藏於：奧塞美術館

90

〈賽馬走秀〉

寶加如何畫出馬匹？

★ 寶加會參考其他在他之前的畫家是怎麼畫馬，然後臨摹這些作品。

★ 他也會去馬場實際看馬匹運動狀態，練習畫馬。例如：在諾曼第他小時候的好朋友保羅‧瓦班松（Paul Valpinçon）家，就有留下一些練習作。

★ 他在素描本裡面畫滿了姿式各樣的馬匹素描。這些素描成為他創作油畫的參考。賽馬場的馬匹並不是靜態的，所以要在現場畫馬匹並不容易。

★ 於是寶加就為此用黏土跟蠟，捏了一個馬匹的模型，這樣他就可以好好的分解馬匹的每一個動作了。我們在他的工作室裡，至少發現了 75 匹馬的模型，有的有騎師人物在上面，也有的沒有。

吸血鬼畫家——寶加

寶加的眼睛並不健康，他會畏光。在他 26 歲的時候，視力就開始變差。隨著年齡的增長，這些問題越來越嚴重。寶加因此沒辦法在光線強烈的地方或是戶外寫生。當他接受這樣的狀態後，改為在室內創作；室內的燈光對他來說更適合工作。

畫作馬匹放大鏡

這幅畫自然的光線，會讓我們誤以為是直接在賽馬場內完成的寫生畫作。但是這是寶加在畫室裡完成的作品。他綜合了他對馬匹的所有觀察和研究，逐一將細節搬到畫布上，這是一個相當耗時的重構過程。讓我們更往畫面中的細節看看：

馬匹的陰影和身軀形成了明顯的對比，表示那天的光線非常強烈。 **1**

騎師和觀眾都沒有具體的臉部表情。賽馬場上的緊張氣氛，以及維希內賽馬場的木造結構和金屬看台都完整呈現。如今，觀眾的看台已經不存在了。 **2**

遠方有一根冒煙的煙囪，表示附近有工廠，這也說明了工業化和現代生活都是寶加筆下關注的一部分。

〈出浴女子〉

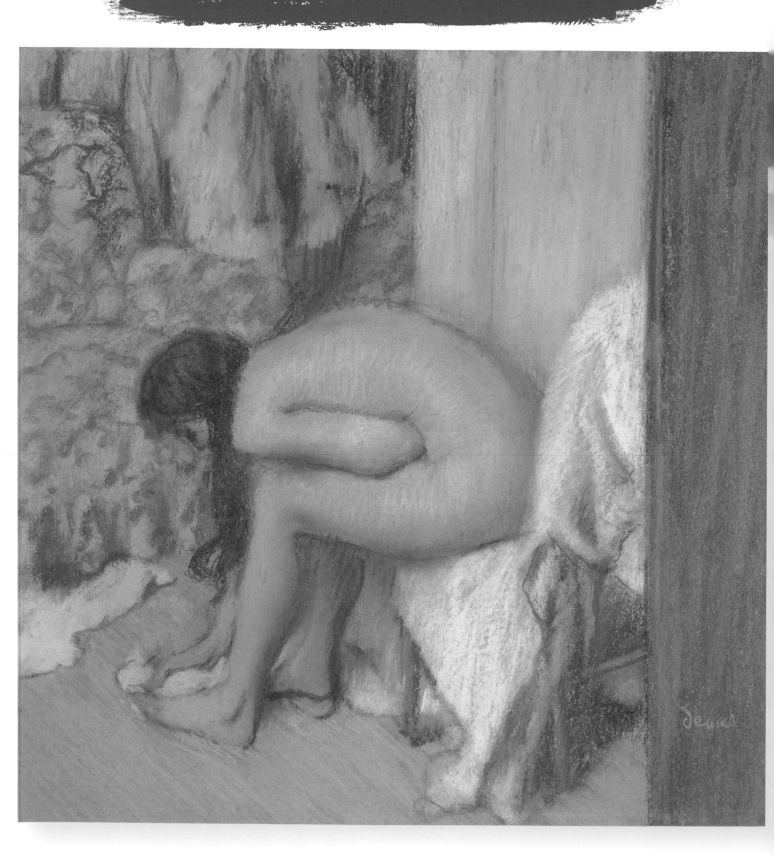

作品名稱：〈出浴女子〉
（*Femme à sa toilette essuyant son pied gauche*）
作者：艾德加・寶加
創作年分：1886 年
收藏於：奧塞美術館

你注意到了嗎？

什麼？寶加闖進一棟陌生人的房子，還畫下剛從浴缸走出來，正在擦乾左腳的年輕女子，好大的膽子！這幅畫讓我們感覺這樣的場景就發生在我們眼前。

不過寶加並不是亂闖入別人的房間，剛好相反！這位是跟寶加約好時間，到他家裡的職業模特兒。在她前來拜訪之前，寶加會將場景布置好：放一張漂亮的黃色扶手椅在左邊，一張木椅掛著幾條毛在右邊……他還向模特兒下指令：「小姐，不需要擺 Pose，只要像平常洗澡一樣，擦乾身體的動作就好。然後假裝我不在這裡。」寶加接著就以粉彩畫筆畫下了這位女子。

寶加的藝術創新

將正在梳洗打扮的年輕女子作為主題很新鮮嗎？是的，在當時的法國，如果看到女性裸體畫，其實通常會是作為某個故事的一部分，往往是聖經或是神話故事。就算畫中出現女性身體也會被修飾得非常美觀。但寶加在創作裡面，把女子身體真實、平凡，有時甚至是不太好看的部分也呈現出來。

還有！你看到作品右邊那大條的綠色面積嗎？這也許是一扇門或一堵牆，感覺有些礙眼。但剛好相反，因其存在，其實是她自發參與的啊！為作品增添了這種「不經意闖進別人房間」的感覺。

沒完沒了的修圖

我們知道寶加是完美主義者。有時候到朋友家作客看到牆上掛著自己的作品，還會將它們帶回工作室重新加工。他的一些很好的朋友，為了防止他把畫作帶回去修改，會特別在他來家裡拜訪時，將畫作藏起來。因為有時候寶加一將它們拿走，這些畫作就一去不復返……

擦掉再重畫

粉彩是一種可以呈現出粉末般鬆散質感的媒材：藝術家可以用手指輕輕將畫下去的線條擦掉，這樣可以使身體的顏色更柔和。為了表達身體肌膚被光線照到的效果，寶加用了冷色調更薄一點的粉彩顏色畫出暈線條。仔細看，寶加甚至在女子的背部輪廓用了綠色的曲折線條來表現陰影效果。地板上的粉彩線條也非常清楚，並增強了地板傾斜的效果。女子的右腳，有修改的痕跡。寶加在這個地方重新畫了好幾次，他對原本的弧度、位置不滿意，因此反覆修改了好幾次。

什麼是粉彩（le pastel）？

粉彩筆是用色素和石膏或白堊混合，再加入不同比例的油脂製作而成的棒狀筆。這種繪畫工具非常實用，不需要等顏料乾燥，因此作畫的時間也比油畫來得短。寶加也曾用粉彩進行一系列的創作實驗……

〈十四歲的芭蕾舞者〉

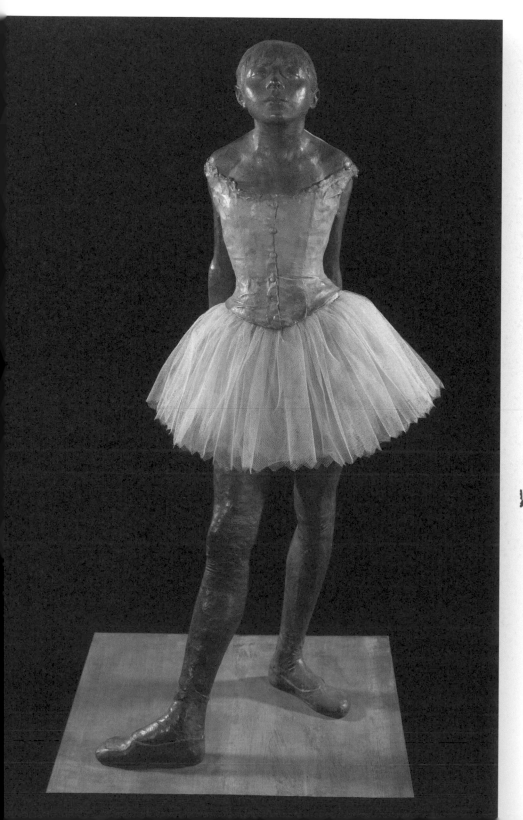

你注意到了嗎？

小女孩的名字叫作**瑪莉·凡·高譚**（Marie van Goethem），1867年6月7日出生。她的父母是來到巴黎工作的比利時人，父親是裁縫，母親是洗衣工。兩個姊姊安東妮和露易絲都是芭蕾舞者。瑪莉 1879 年開始學跳舞，但 4 年後因為曠課太多次被逐出舞蹈教室。勤奮的姊姊露易絲後來變成了一位有名的舞蹈家，在劇院擔任舞蹈老師。1878 年，瑪莉 14 歲時，竇加徵求了瑪莉母親的同意，讓小瑪莉擔任他的模特兒，畫些素描，為製作雕塑做準備。

作品名稱：〈十四歲的芭蕾舞者〉
（la Petite Danseuse de 14 ans）
作者：艾德加·竇加
創作年分：1879-1881 年間
收藏於：巴黎奧塞美術館

竇加為什麼要製作舞者的雕塑？

　　製作雕塑是竇加給自己所下的一個挑戰，他期許自己可以創造出非常逼真的雕塑。如今圖中的這座雕像是銅製的複製品（蠟質的真跡保存於美國華盛頓國家藝廊）。想像一下，身體部分是膚色的蠟像，再套上真正的絲質的胸衣、舞鞋、澎澎裙、綠色的緞帶，甚至用真的頭髮來還原瑪莉的樣子，是不是非常逼真寫實呢？對當時而言，這是個非常創新、大膽的舉動喔！

竇加製作〈舞者〉雕像的方法

　　竇加採用的是塑造方式：先從骨架開始，將鐵絲條組裝起來並做出想要的形狀，之後再加蠟塊固定在上面。還記得竇加習慣在畫布上下筆之前，會先捏一些雕塑，馬匹、女子……等來當作他畫作的參考，這樣更能理解身體結構。不過〈十四歲的芭蕾舞者〉是竇加唯一公開展出的作品。他向記者說明，做雕塑已經超過 30 年以上，「只不過並不是持續創作，偶爾有興致或有需要的時候，就會做幾個雕塑。」

作品怎麼還沒來？

糟糕！竇加的作品沒有在展場裡面，怎麼會這樣？1881 年印象派展覽已經開幕兩個星期，展示的玻璃櫥窗卻空空如也。

這的確是個令人尷尬的場面……當竇加確定完成雕塑的時候，帶到現場這座「超級寫實的雕塑」，觀眾都目瞪口呆，大家真的以為是一位真的舞者被放在玻璃櫥窗裡面。竇加對自己下的挑戰，顯然非常成功。但是 19 世紀法國的觀眾不這麼想……他們覺得瑪莉的雕塑不漂亮，反而覺得她的樣子是個「沒有教養」、「粗俗野蠻」的小孩。比起真實還原，大家還比較喜歡美化過的樣子呢！說它太過窮拙了，你覺得呢？

> 「我想我的心，全都放在一隻粉紅色的芭蕾舞鞋上了。」
>
> ——艾德加·竇加

竇加創作小檔案

在竇加去世之後，在他的工作室裡發現了：

★ 150 件的蠟像雕塑

★ 29 座〈十四歲的芭蕾舞者〉銅製複製品

★ 其中一座在 2009 年以 1500 萬歐元的高額賣出

〈女帽店〉

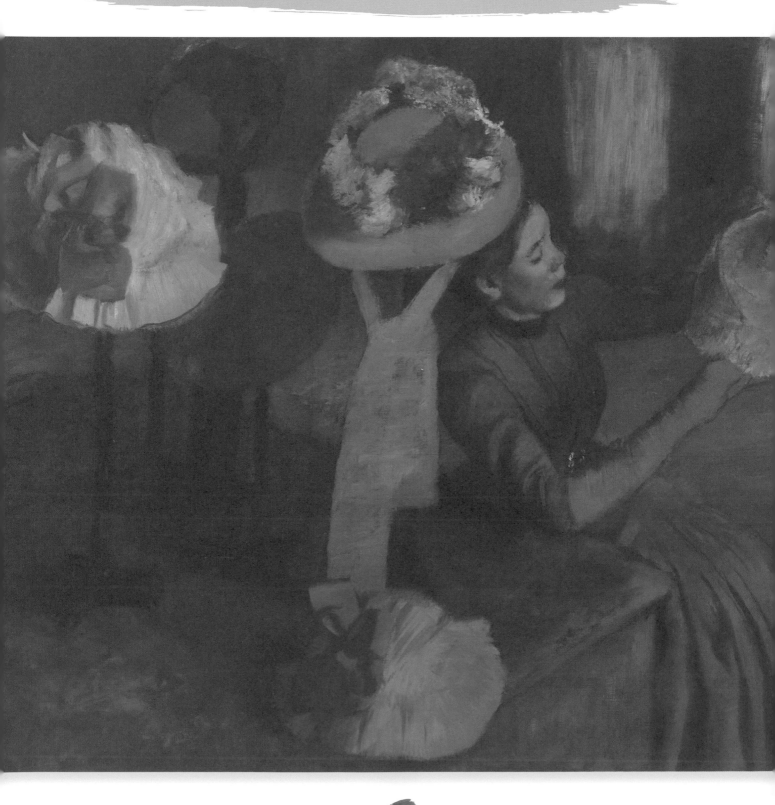

作品名稱：〈女帽店〉
　　　　　（La Chapellerie）
作者：艾德加·竇加
創作年分：1879-1886 年間
收藏於：美國芝加哥美術館

你注意到了嗎？

　　竇加對時尚很有興趣。這幅〈女帽店〉的視角，好像是竇加無意間走進一家賣女用帽子的店面，在女帽製作師的桌子旁邊停下了腳步。真是有趣的主題！放在支架上一頂頂的帽子，看起來每頂都是一朵花。畫面構圖的邊框將主題牢牢套住，視角則是是由高而低的俯瞰著場景。竇加選擇用這樣的角度呈現帽子頂端，最有趣的裝飾部分：有緞帶、鮮花、各式各樣的陪襯附件。中間那條綠色緞帶，將大家的目光吸引了過去。這樣的色調和竇加捕捉光線的方式，都為我們帶來的一場視覺饗宴。真是佩服竇加呢！

竇加的構圖小祕訣

　　竇加畫那頂有著綠色緞帶的帽子時，利用了印象派風格的鮮豔小點做處理，那一圈花圈，就像花園裡的小灌木叢。仔細觀察，正在專心看著帽子的女子，她的額頭、嘴唇、下巴的部分都打了一點亮光，表示商店裡的光線很可能來自右邊，也許是從櫥窗透進來的。而背景也有一塊比較亮的區域，可能是被窗簾遮住的窗戶。

受到肯定的竇加

竇加的作品得到許多稱讚，像是他的舞者、馬匹還有沐浴女子……等作品都受到喜愛。然而竇加卻覺得自己「很快就會走下坡，全身像是被自己糟糕的粉彩作品包覆起來，動彈不得，不知道會滾到哪裡。」事實並不是如此，在卡耶伯特捐贈給法國政府的那批收藏裡，其他的印象派畫家很多作品都被拒收，只有竇加的 7 件作品馬上就被政府接收了！這是件非常難得的事。

畫中的年輕女孩是誰？

是客人嗎？還是帽子製作師？從她專注的樣子和拿帽子的姿勢來看，應該是位專業人士。有沒有發現，她的嘴裡還含著大頭針呢？

不過這個抬頭的角度好像不太自然，正常情況下應該不會擺出這樣的姿勢。也許是竇加請她頭往後縮，身體更往後傾斜一點，來展示她所縫製的帽子。

在 19 世紀的法國社會裡，竇加應該是第一位對女性專注工作的樣子有興趣的畫家，也是第一位將她們努力工作的樣子呈現出來的印象派畫家。

〈登階梯的舞者〉

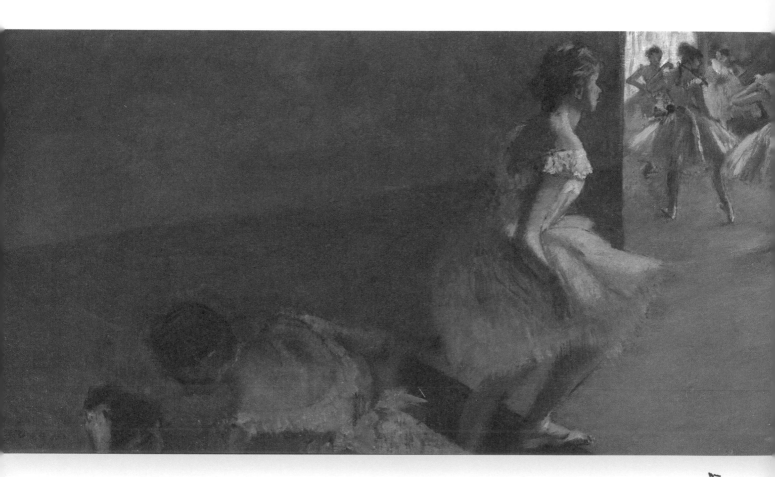

你注意到了嗎？

哎？這幅畫怎麼那麼長？感覺是由兩幅畫拼接而成。竇加是不是又再**挑戰自己**了呢？左半邊的舞者們急急忙忙地走上樓梯，深怕上課遲到。而右半邊的舞者們正在調整自己的服裝和舞鞋，等著其他同學到齊，開始上課。**場面的動與靜，加速、減速的過程，就像影片快轉、慢速動態的過程！**

作品名稱：〈登階梯的舞者〉
（Danseuses montant un escalier）
作者：艾德加・竇加
創作年分：1886-1890 年間
收藏於：巴黎奧塞美術館

電影的誕生

多虧了 19 世紀末膠卷相機底片的發明，盧米埃兄弟（Louis & Auguste Lumière）開發了一個能夠錄製影像的攝影機。機器在記錄多張影像後，再以一定速度投影出來，就會產生連續動作的錯覺。1895 年，兄弟倆正式公開放映了第一部電影：工人從工廠下班的場景。或許，我們會覺得這個主題沒什麼稀奇的，但卻是人類史上的另一個開端。當時喬治·梅里葉（Georges Méliès）也在放映現場，這位電影先師在不久的將來，便開始製作許多非常有趣的電影，也就是電影發展的開始。

攝影之眼

寶加處理這幅〈登階梯的舞者〉方式，讓人懷疑他是不是使用了底片相機，拍下了舞者上樓梯的瞬間，因為場面非常逼真！

第一台膠卷相機是在 1888 年美國的喬治·伊士曼（George Eastman）發明出來的柯達（Kodak）相機。寶加當時雖然擁有這台相機，不過他卻更偏好使用需要長時間定格的玻璃底片相機。因此寶加當時不太可能使用這種相機拍下快速上樓的瞬間，比較像是他模仿了這種相片捕捉瞬間的視覺效果：像是人物主題往前走或是一部分人出鏡的動感。

視覺動線

欣賞寶加這幅畫時，我們的視線不由自主地會從畫面的左下角開始，沿著樓梯向上移動，最後到右上角 3 的地方。樓梯上，1 的芭蕾舞者轉身正在和只露出一點點頭部的朋友說話。透過這樣只畫出局部人物的方法，寶加營造出一種突如其來的瞬間感。再來，目光會不自覺地移動到站在樓梯頂端的 2 舞者。寶加發明的這種像是連續畫面組合的構圖，和電影場那種移動的感覺非常相似。神奇的是，那時候這樣的電影手法還沒有出現呢！寶加真是太有先見之明了！

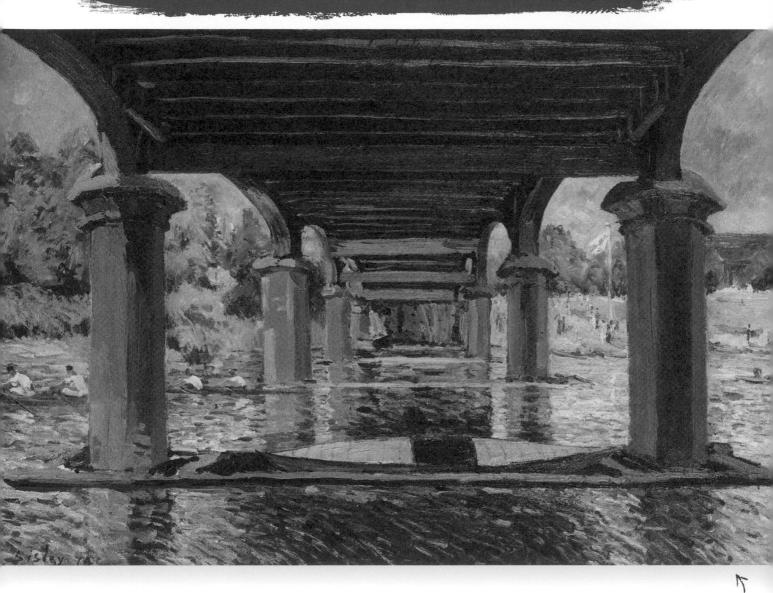

你注意到了嗎？

　　1874 年夏天，西斯萊在倫敦西部泰唔士河畔的漢普敦宮，度過了三個月的時光。泰唔士河就像塞納河一樣，是英格蘭游泳、划船、看賽艇比賽以及河邊散步的好地方。但到底是什麼吸引著西斯萊呢？就是這座以磚塊打造的橋墩，還有以現代工業技術打造的鑄鐵橋拱讓畫家覺得新奇。這座橋是在西斯萊畫下這幅畫的 10 年前完工，連接漢普敦宮和東莫里西村。而西斯萊突發奇想，以站在橋下的視角創作了這幅畫。

作品名稱：〈漢普敦宮橋下〉
（Sous le pont de Hampton Court）
作者：阿弗雷德·西斯萊
創作年分：1874 年
收藏於：瑞士溫特圖爾美術館
（Kunstmuseum Winterthur）

就是英國風

　　阿弗雷德‧西斯萊的父母是英國人，而他在 1839 年 10 月 30 日在巴黎出生，大半輩子都在法國生活。在他的一生當中，提出了兩次法國國籍申請，但申請都未能成功。

　　西斯萊也曾在瑞士畫家格萊爾的畫室待過，在那裡認識了莫內、雷諾瓦和巴齊耶。不過西斯萊和其他新手印象派畫家一樣，在銷售自己畫作上遇到了很多困難，也沒有向塞尚或畢沙羅一樣晚年得志。直到他去世以後，他的畫作才受到收藏家的注目。

「動感和生命力是藝術創作的必要元素，
它們取決於創作者的情緒感知，
而藝術家也得依據這樣的感知
來調整他的創作手法……」

——阿弗雷德‧西斯萊

請給我一張倫敦的來回票

　　西斯萊在倫敦創作過一張畫，在有著美麗皇宮的漢普敦宮畫了 13 幅畫作。但是，對於手頭非常緊的他來說，他是怎麼有經費到英格蘭畫畫的呢？這一切都多虧了收藏家兼聲樂家尚-巴提斯特‧佛爾（Jean-Baptiste Faure）的贊助。他包辦西斯萊在英格蘭的所有旅費和車馬費，以 6 幅西斯萊的畫作為交換條件。而這位熱愛印象派的好朋友，總共收藏了 66 幅西斯萊的畫作，打破了紀錄。

藝術高手

　　你知道圓圈裡的男生們在進行什麼運動項目嗎？

　　為找到答案，須先破解以下幾個字謎！

‧ 首先是第一個法文字母。
‧ 第二是「死亡」的相反詞。
‧ 第三是幾何圖形之一。
‧ 最後是 19 世紀在英國後，也在法國非常熱門的運動。

答：賽划艇（L'Aviron），即 A—
Vie（生命）— rond（圓）i

西斯萊的英國時光小檔案

1857 年：西斯萊在倫敦和他的叔叔學做生意。

1874 年 6 月或 7 月：第二次到倫敦旅行

1881 年：在懷特島停留

1897 年，在威爾斯國的卡地夫停留

西斯萊和尤金妮‧樂絲沽策（Eugénie Lescouezec）這對鴛鴦眷侶，當初遭家人反對結婚，不過兩人不離不棄，相伴 30 年，最後在卡地夫才正式結婚。

〈陽台〉

你注意到了嗎？

　　這幅畫中，前面有三位人物：一位身穿黑色的紳士，以及兩位身穿白色洋裝的女士。但仔細看，在後面陰暗的背景裡面，好像有另外一個人……那是馬奈的兒子，愛德蒙 - 雷昂，他正在後面挪動還是整理東西。而前景這三個布爾喬亞階級的人，在這裡做什麼呢？三人的眼神並沒有看向同一個地方，那麼他們在看什麼呢？感覺三個人都陷入了一陣沉思……靠在欄杆上，手裡拿著扇子的是莫莉索，而右邊正在戴手套準備出門的是小提琴家法妮‧克勞斯（Fanny Claus）。在她們身後抽著雪茄的是畫家安東尼‧吉耶梅（Antoine Guillemet）。 但這幅畫好像哪裡怪怪的，三個人都沉默不語，之間沒有互動……其實，馬奈的目的不在於以畫作講述一個故事，而是希望我們能夠專注在他想呈現的部分，也就是他的繪畫手法。

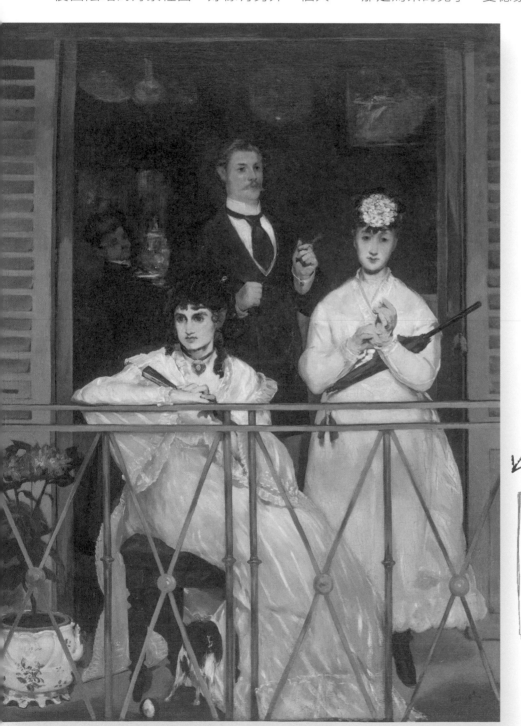

作品名稱：〈陽台〉（Le Balcon）
作者：愛德華‧馬奈
創作年分：1868-1869 年間
收藏於：巴黎奧塞美術館

Des reproches...

　　大家對馬奈的作品批評已經是家常便飯。不過下列這些批評當中，有一個是讚美。猜猜看哪一個是讚美？

❶ 插畫家沙梅（Cham）畫了一張諷刺畫，二度創作重現〈陽台〉，並在插畫中寫道：「馬奈先生，行行好，把窗戶關上吧！」

❷ 「畫中的綠色實在太綠了。馬奈是油漆工人嗎？對比太強烈！白袍與深處的黑太傷眼睛了！」

❸ 「這位畫家比起他的主角們，好像更在意他的繡球花呢！」

❹ 「終於有個勇於打破傳統的畫家！」

❺ 「三位人物看起來太僵硬，就像是小雕像、玩具一樣僵硬呢！」

❻ 「畫作的空間深度不夠，這些垂直線條讓畫面看起來更平面。」

❼ 「光線不自然，感覺像是在室內畫的，不是在戶外……」

答：4。

怪異的眼神

　　莫莉索參觀了 1869 年的巴黎沙龍，並在那裡欣賞〈陽台〉的展出。她很好奇觀眾對這幅畫的看法是什麼。她對她姊姊艾德瑪說：「馬奈的畫作一向給人一種說不上來的怪異感，像是要熟不熟的果實，我其實並不討厭。但是為什麼我在這裡看起來又醜又怪，也聽到有人說我一臉『會讓男人心碎』的樣子，真是百思不得其解」。到底是為什麼讓莫莉索的樣子看起來如此不一樣呢？仔細看她的眼眸，看起來就像是戴了放大片一樣，像是漫畫裡的人物。這樣的處理方式，讓她的眼神充滿了神祕感。

又一幅大師名作

這幅〈陽台〉之後一直存放在馬奈的畫室裡，直到他去世為止。1884 年，卡耶伯特以 3000 法郎高價收購，在當時是筆非常大的金額。之後〈陽台〉就在卡耶伯特的收藏之中，直到 1894 年才轉贈給法國政府。於是，奧塞美術館又多了一幅大師傑作。這一切，都得多虧了卡耶伯特呢！

「馬奈那麼難過，真是可憐。他的展覽總是得不到大眾的喜愛。而這一切對馬奈而言，一直都是出乎意料的事……」
　　　　——貝爾特・莫莉索

〈鐵路〉

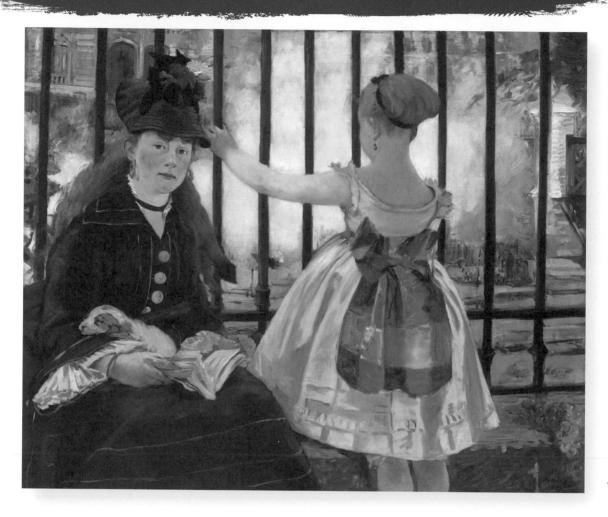

你注意到了嗎？

　　我們見過莫內的〈聖拉薩車站〉和卡耶伯特的〈歐洲橋〉，這裡又是一幅和火車站有關的畫。到底為什麼印象派畫家會對於火車站如此著迷呢？不過其實沒仔細看馬奈這幅畫，還不知道**背後是火車站**呢。背景的一團煙霧遮蔽了視野，只能依稀看到鐵軌和右邊一點點的鐵橋。其實馬奈這幅〈鐵路〉早在莫內和卡耶伯特之前就創作完成，是第一位畫火車站的畫家。也因為畫了「鐵路」這個主題，他被視為「描繪現代生活」的畫家。而且在畫面最深處的背景，我們還可以隱約看到奧斯曼風格的建築。另外一個關於馬奈的小細節：有沒有看到畫面左後方的在鐵軌對面的一扇咖啡色木門？那扇門後就是馬奈修飾這幅畫的工作畫室喔！

作品名稱：〈鐵路〉
（Le Chemin de fer）
作者：愛德華・馬奈
創作年分：1872-1873 年間
收藏於：華盛頓國家藝廊

這位小女孩是哪位？

這位抓著鐵欄杆的小女孩是馬奈鄰居阿爾豐斯·希爾許（Alphonse Hirsch）的女兒。希爾許是一位畫家、雕刻家兼收藏家，他和印象派的藝術家們交情很好。有看到熟睡的小狗嗎？可惜我們不知道牠的名字！

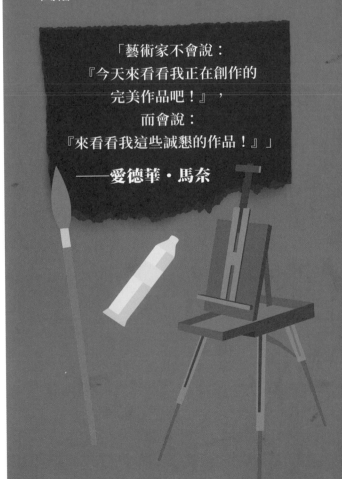

來幫我取名字吧！↗

馬奈的對比手法

少女	小女孩
坐著	站著
秋裝	夏裝
長版洋裝	短版洋裝
深藍色的洋裝	白色的洋裝
繫在脖子上黑色緞帶	繫在頭髮上的黑色緞帶
沒有束起的紅色長髮	梳起來的紅色包頭
面向前面	背對前面
戴著帽子	沒有帽子

馬奈在畫少女頭上戴帽子將調色盤上所有的顏色都用上了：紅、黃、綠還有咖啡色。

我們清楚知道，畫家想呈現火車站，但是卻把它藏在蒸汽之中，一定有他自己的道理。少女和小女孩在畫面的前景，看起來特別大；後面的背景所有的人物卻非常小，用這樣的對比來表示距離。不過卻因為中間隔著鐵欄杆，壓縮了整個空間的深度。

令人坐立不安的畫作

馬奈當時並不想在印象派畫展展出畫作，反倒是非常希望能夠在巴黎沙龍展出。不過 1874 年他向巴黎沙龍提交了 4 件作品中，只有 2 件被接受，其中包括這幅〈鐵路〉。

藝評家指責馬奈沒將火車站充分呈現出來，認為它是張半成品，是還沒有完成的畫作。這番話是藝評家拿來否定印象派畫家的作品的慣用理由。

這也表示，他的畫作又再次引發了爭議，其實藝評家不確定該怎麼定義這幅畫。

到底是肖像畫、風景畫還是描述日常生活的畫作，或是靜物畫呢？

這讓當時看畫的群眾不知如何是好……不管怎麼樣，馬奈就是想要打破這些死板的規定，定義出屬於自己的風格。

「藝術家不會說：
『今天來看看我正在創作的
完美作品吧！』，
而會說：
『來看看我這些誠懇的作品！』」
——愛德華·馬奈

〈馬賽灣〉

你注意到了嗎?

　　想要到地中海享受沙灘、陽光嗎?這是在馬賽郊區,名叫萊斯塔克的小漁港。那裡的景色,就像畫中一樣,黃磚屋頂偶爾有綠色藍色夾雜。鎮上有一家生產瓦片和水泥的工廠,它的煙囪高高地豎立著。1870 年到 1885 年間,塞尚經常來這個小鎮度假,並在留宿在他母親的房子。這個小鎮一塊一塊的,很像積木玩具,像是塞尚在這裡堆起了一塊一塊的積木,再加上屋頂。奇怪的是,有些房子連門、窗都沒有,大家要怎麼進去自己的家呢?塞尚在這幅畫裡,將現實徹底地給轉化了!

作品名稱:〈馬賽灣〉
(Le Golf de Marseille vu de
l'Estaque)
作者:保羅‧塞尚
創作年分:1885 年
收藏於:美國紐約大都會博物館

卡牌遊戲？

　　當塞尚在畫這幅風景畫時，他對畢沙羅說，這看起來就像是一張張的撲克牌。塞尚用黑色和深藍色加強了房屋輪廓，加上受到陽光照射的屋頂在牆上形成了陰影，因此線條特別突出。這些屋頂像極了一張張並排放置的卡牌或是拼貼。

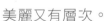

　　綠色的植被，用小色塊並排而顯得規律，豐富的色彩加上明顯的筆觸，看起來就像是灌木叢被風吹拂的樣子。而至於陽光照耀下的黃色岩石的，塞尚用了同樣比較小支的畫筆平行刷出。

　　山脈雖然位於遠方，但塞尚也以他特有的畫風，像砌牆磚一樣，將山的輪廓「堆砌」成形。他用了短而有規律的斜線，以黃、白、藍、灰和紫色等顏色來處理山的不同面向，使得山脈美麗又有層次。

賣畫第一名的沃拉先生

　　塞尚花了好長一段時間，他的創作才終於受到認可。經由雷諾瓦介紹，認識了畫商安布瓦茲·沃拉（Ambroise Vollard）之後，塞尚的畫作才開始越賣越好。

　　沃拉同時是高更、梵谷、馬諦斯以及畢卡索作品的交易商。沃拉先生出生於留尼旺島（La Réunion），平常就住在他位於拉菲特路（Rue Laffitte）的畫廊地下室，平時喜歡邀請朋友在那裡享受來自家鄉的美食。

> 「我在拉斯塔克，一個和阿尼耶很像的地方，不過是在海邊。這裡真的非常美麗，我應該會在這裡停留個十五天。」
>
> ——雷諾瓦
> 在 1882 年 1 月去探訪塞尚時，和他說這句話

塞尚，重大影響藝術的人

　　塞尚以立方體、方塊、三角形來表現形狀的方式，為 20 世紀的藝術奠定了非常重要的基礎。他以斜線填補大面積的技巧，影響了喬治·布拉克（Georges Braque）和巴勃羅·畢卡索（Pablo Picasso）當時的年輕畫家。往後，他們將這樣的繪畫方式發揮到最大值，用幾何形狀去建構主題，並在 20 世紀初開創了立體派（le cubisme）。

〈星夜〉

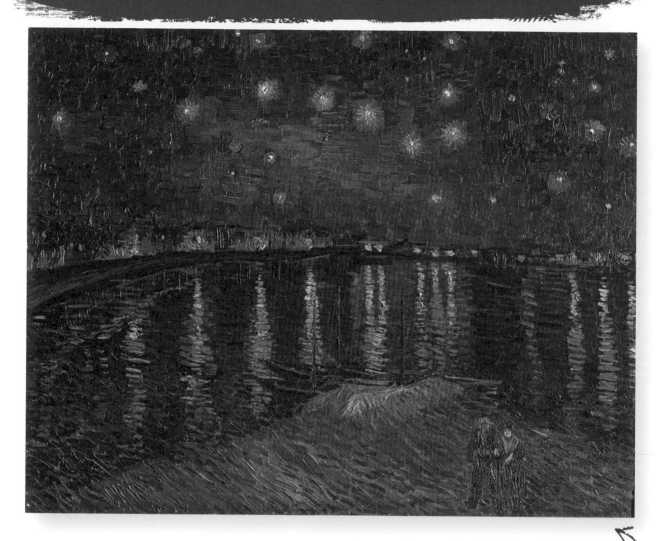

你注意到了嗎？

　　自從梵谷在 1888 年的 2 月來到亞爾後，一心想要畫一幅滿天都是星星的畫作。他在給弟弟的一封信裡提到：**「我需要畫一個星光璀璨的夜晚，還有一個有扁柏或是麥田熟成的背景。」**他最後在隆河畔找到他理想的夜景視角。仔細看，在離我們最近的地方，有一對手勾著手在散步的情侶。在他們身後的河流和天空，便分開成兩幅美麗的夜景、上面有星星和燈光點綴。每顆星星都與城市裡的每盞燈相呼應。至於水面上的倒映，已經分不清楚到底是星星，還是煤氣燈的光線。

作品名稱：〈星夜〉
　　　　　（La nuite étoilée）
作者：文森‧梵谷
創作年分：1888 年
收藏於：巴黎奧塞美術館

觀星的梵谷

1888 年 9 月 20 日晚上，梵谷正在畫城市的夜景。他回頭一看，突然發現自己身後的夜空掛滿了星星，決定將這片星空「移植」到城市的上方。就這樣，梵谷將眼前和身後兩面不一樣的現實畫面，融合在一起，並強調顏色和形狀，增加畫面的表現張力。讓這幅作品更吸引人了！

梵谷是印象派畫家嗎？

梵谷其實算是「後」印象派畫家。他透過觀察印象派畫家的風景畫學習作畫，並選擇用更鮮豔的顏色呈現搭配上明顯的筆觸。還記得莫內的〈印象·日出〉畫中水面的橘色筆觸嗎？梵谷也使用了同樣的技巧喔！在這幅〈星夜〉裡，任何一處都看得見厚重的油彩和寬扁的筆觸。

由於畫作所描繪的是夜晚的景色，梵谷透過鮮豔的顏色來加強對比效果，像是將帶有一點橘色的強烈黃色和發光的深夜藍並排相間，呈現出令人印象深刻的視覺衝擊。

仔細看將天空勾勒出的筆觸，寬大卻充滿動感！梵谷之所以會用這種筆法處理畫面，其實是他 1887 年遇到了保羅·席涅克。當時他們一起作畫，席涅克指導了梵谷如何使用純色和互補色理論來創作。例如，梵谷在畫這幅畫裡的星星時，先使用了白色，等到乾了以後，再加上黃色。但是，為什麼發光的星星看起來有點青綠色呢？那是因為，黃色配上夜空藍，視覺上會產生錯覺，將兩種顏色混成綠色。因此，我們看到的星星像是微微發著綠色光暈的光點。

原創夜景

1888 年 9 月 14 日，梵谷在他給妹妹威廉明娜的信中寫道，他其實很享受晚上在戶外繪畫，但他也坦承，在黑夜中難免會將顏色搞混。不過這一切都是為了要「顛覆」畫夜景的方式。在梵谷之前，畫家們通常是在工作室裡完成夜景畫，並不是真正在現場作畫。

梵谷發現在室內完成的光線描繪作品，總是灰灰白白的、黯淡無光。他覺得，光是盯著蠟燭看，就能看到許多不同層次的黃色和橘色。所以梵谷實在沒辦法理解，畫家們怎麼會畫出那樣的光線。那你呢？你同意梵谷的想法嗎？當你看到燭光的時候，又看到哪些顏色呢？

藝術高手

仔細觀察一下，〈星夜〉裡出現了下列哪一種星座呢？

A. 小熊座
B. 被稱為北斗七星的大熊座
C. 天龍座

答：B。

〈梵谷自畫像〉

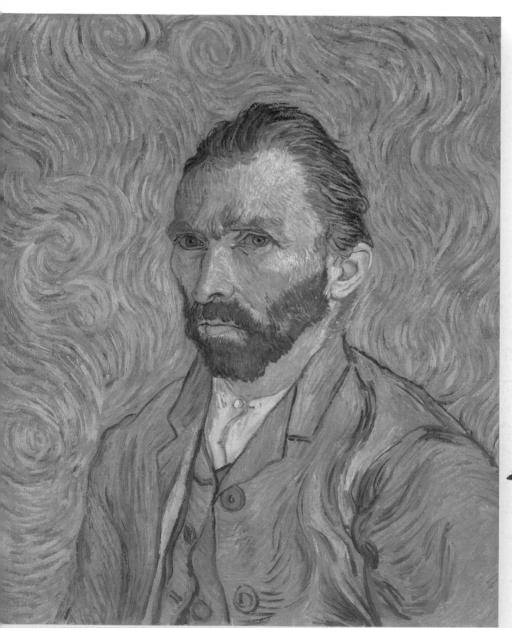

你注意到了嗎？

　　這幅是梵谷的自畫像。他夠過鏡子觀察自己，將自己的特徵和服裝重現在畫布上。調色盤上，他不斷地沾著藍色和綠色。在背景處理上，可以看到好多彎曲、旋渦形的線條；西裝上，線條也隨著布料的皺褶波動，彷彿整個畫面都在動。只有一個地方是不動的，就是他那堅定且銳利的眼神。這眼神在這幅畫似乎有穩住畫面的作用；紅棕色的頭髮與濃眉，和整體的藍色形成了完美的互補色。這樣的平衡，在梵谷動盪人生的掙扎中，難能可貴。

作品名稱：〈自畫像〉
（Portrait de l'artiste）
作者：文森・梵谷
創作年分：1889 年
收藏於：巴黎奧塞美術館

配色大師

　　梵谷不但使用印象派鮮豔顏色和短小的筆觸作畫，也從日本版畫中找靈感，甚至也對喬治·秀拉革新的互補色創作理論有興趣。很快地，梵谷的筆觸出現了更多變化，也越變越長，油彩也塗得越來越厚，最後發展出具有個人特色的筆觸。

　　他生活中所感受到的情緒，都可以成為作畫時選擇用色的參考值。有時候，梵谷畫的人像，臉可以是全黃或是全綠色；而風景用色也是千變萬化，常常出現意想不到的配色。這些在他畫布上形成的迷幻旋渦，既不是煙霧，也不是蒸汽，純粹出自於想像力。

藝術高手

連連看，下列自畫像中所出現的元素，可以對應到哪一種情緒或跡象？

深鎖的眉頭 ●　　　　　● 表示難過

下墜的嘴角 ●　　　　　● 表示不安

犀利的眼神 ●　　　　　● 恐懼的跡象

綠色的嘴唇
和凹陷的臉頰 ●　　　　● 生病的跡象

答：在 1 連至 2，在 2 連至 1，在 3 連至 3，在 4 連至 4。

飽受折磨的畫家

梵谷在這幅自畫像中，只畫了他右邊的耳朵。到底發生了什麼事？在和保羅·高更發生爭執後，梵谷在一怒之下，將自己的左耳割了下來。真可怕……梵谷自己也嚇了一大跳，便住進的精神療養院休養了好幾個月，這同時也是一個自我反省的機會。

一方面梵谷越想越擔心自己的心理健康：在精神狀態不佳時，同時又有一個讓他痛苦難過的事情發生了，他的視力開始出現問題，甚至開始吞食顏料自殘，另一方面他也在懷疑自己到底能不能在這個社會靠繪畫自力更生……他唯一的收入來源就是弟弟提奧好幾年來對他的資助。提奧從事繪畫經商，始終相信哥哥的畫是傑作，並且常在信中安慰梵谷要振作，對自己有信心。

對色彩狂熱的畫家

梵谷創作出許多色彩力道強烈又新穎的畫作，啟發了在法國與國外無數的年輕畫家。像是亨利·馬諦斯（Henri Matisse）和安德烈·德蘭（André Derain）為代表的野獸派（les fauves）以及以康丁斯基（Vassily Kandinsky）……等為代表的表現主義，這些在梵谷之後的藝術家們，對色彩的熱愛程度接近瘋狂的狀態了。

梵谷的創作小檔案

在僅僅十年內，梵谷創作了：

43 幅自畫像（包含油畫和素描）

850 幅油畫

1300 張素描、塗鴉

〈午睡〉

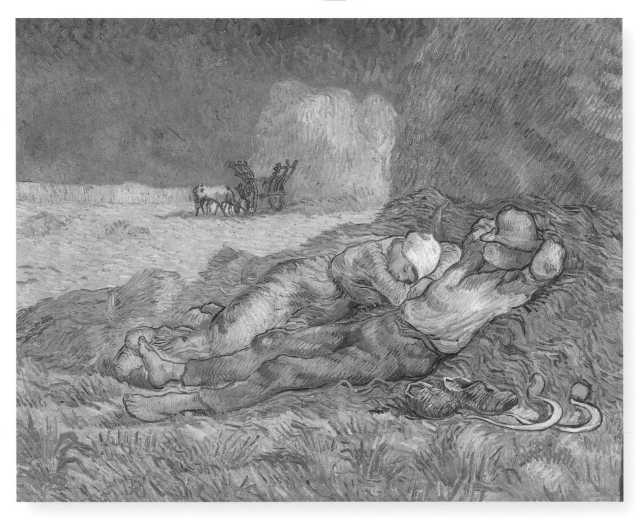

你注意到了嗎？

　　噓！小心不要吵醒這兩位正在睡午覺的農夫了。天空很藍、天氣酷熱。梵谷在畫下這幅畫時，不知道有沒有像雷諾瓦或是竇加那樣要求模特兒擺姿勢讓他畫呢？這一次，梵谷沒有在剛割過的麥田中架畫架寫生作畫，而是受到尚 - 法蘭索瓦・米勒（Jean-François Millet）的一幅素描所啟發。米勒常以田裡辛勤工作的農人為他的主要創作題材。這麼說來，梵谷是在模仿米勒嗎？其實藝術家在學習創作的過程中，經常會臨摹一些他們欣賞的作品。而在這裡，梵谷對自己下了一個挑戰，他想將米勒的黑白圖像轉成「多彩」油畫。成果如何呢？也許已經超越原畫了！

作品名稱：〈午睡〉
（La sieste ou La Méridienne）
作者：文森・梵谷
創作年分：1889-1890 年間
收藏於：巴黎奧塞美術館

成功的梵谷

在巴黎第六屆的獨立沙龍展中，梵谷展出了 10 件作品，而他著名的〈向日葵〉系列也包括在內。這一次的曝光使他名聲大噪。1890 年 3 月 19 日弟弟提奧來信，提到了這次的展覽非常成功，並感嘆：「要是你有出席獨立沙龍展的開幕，那該有多好啊！那天開幕，我跟喬一起行動，卡諾也有來。你的畫作被掛在不錯的地方，看起來很棒。有很多人都過來向我打招呼，並請我向你轉達恭喜和讚美。高更也說你的畫作這次是全場的焦點呢！」

多彩的圖畫

〈午睡〉畫中的色彩處理非常厲害，梵谷主要使用了黃色和藍色，再搭配和它們互補的顏色作畫（見第 39 頁示意圖）。在色環上，黃色的互補色是紫色，藍色的互補則是橘色。

梵谷這幅畫上的線條印象派風格的筆觸雖然明顯，但卻已經展現出自己獨有的特色，似乎更輕盈，線條像是在畫布上跳舞般的姿態。仔細觀察一下，熟睡的農婦裙子上的線條，將身軀柔和地包裹著，有種平靜祥和的感覺。梵谷的線條表現上並不侷限於形狀或線條上的扭動，而是能傳達出情感的筆觸。

梵谷創造了一套屬於自己的藝術語言。在表現乾草堆上，他使用了垂直的短線條來呈現又刺又堅硬的麥穗，並用波浪、扭動的線條描繪出鋪在農人下方麥穗的柔軟與舒適。至於放在身邊的兩隻鐮刀，梵谷先用橘色將鐮刀的輪廓勾勒出來，避免鐮刀混進大片黃色顏料之中。雖然畫作顏色隨著時間變深，不過整體的效果呈現實在是超乎自然的神奇呢！

令人悲傷的想法

梵谷在聖雷米的療養院創作了許多畫作。這所療養院專門收容精神病患者的地方。

因為梵谷有時為自己無法控制的幻覺幻聽所折磨，且自從梵谷在亞爾和高更發生爭執，用剃刀威脅高更，又一氣之下割下了自己左耳後，他便開始害怕自己可能會傷害到他人或是結束自己的生命……於是決定在療養院長住一年。梵谷過著與世隔絕的生活，身心狀況也逐漸穩定下來，並在已變成他的工作室裡創作出了許多傑作。

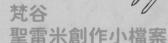

梵谷
聖雷米創作小檔案

雖然梵谷在療養院裡沒有辦法一直創作，但是他的產量相當驚人，一年內總共畫了 150 幅畫作。

- 他在療養院的範圍裡進行室內創作。

- 在病況好轉的時候，也會外出到戶外寫生。

〈大碗島的星期天下午〉

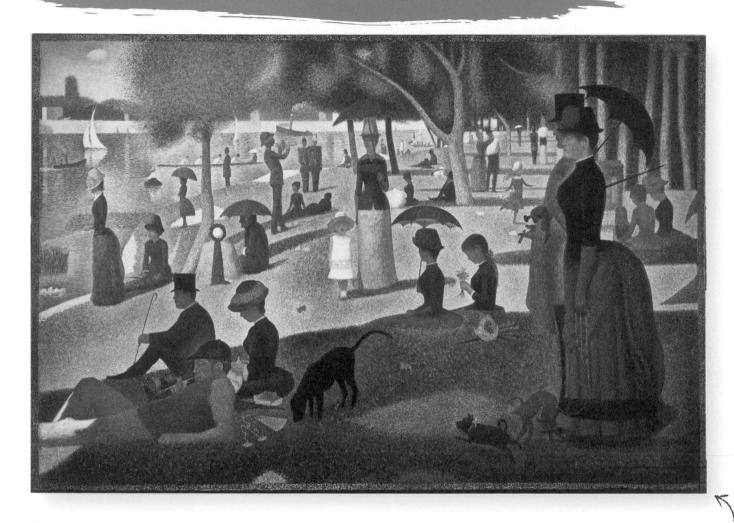

你注意到了嗎？

　　星期天，天氣晴。大碗島（l'île de la Grande Jatte），這座在塞納河上的小島，是巴黎人休假時的好去處。人們可以在這裡划船、在露天餐廳用餐、跳舞；島上的樹蔭夠多，也適合找個安靜的地方休憩。秀拉所畫的草皮上有許多人物，但感覺並不是很熱鬧，也帶有一點詭異的氣氛。人物的身體個個僵硬，像是雕像一樣，例如，前面那位側身的女士，穿著金屬製裙撐（1880 年代開始流行，用來創造裙子體積的支架），身體不太靈活的感覺。畫面中一切看起來安靜無聲，沒有人在交談。唯一動態的部分，應該就是前景草地上的狗兒還有後面一位跑起來的紅衣女孩了吧！還有一個奇怪的地方是，公園裡的樹上到底是什麼？怎麼看起來像聚在一起的一群蜜蜂呢？這到底是怎麼回事？

作品名稱：〈大碗島的星期天下午〉（Un dimanche à l'île de la Grande Jatte）

作者：喬治・秀拉

創作年分：1884-1886 年間

收藏於：美國芝加哥美術館

用小點作畫的點描派

　　秀拉是點描派的創始人，用小點來作畫。他也被稱為「新」印象派畫家，表示他的創新，因此算是印象派的一部分，又有點不同。其他的地方和印象派畫家一樣，使用純色來作畫。但秀拉創新的地方在於用圓點的筆觸代替長條的筆觸，也研發出了一個更科學的創作方法。怎麼說呢？其實我們在秀拉的畫裡所看到的綠色，實際上是非常緊密但分開的微小黃點和藍點在視網膜上形成的，這就是所謂的視覺混色。

秀拉的祕密

　　兩個純色並排在一起會比已經在調色盤上混合好的顏料更明亮。這就是秀拉觀察到的大祕密。當秀拉在畫布上點下一個純色顏料時，它就會和互補色相結合。我們在他的畫中看到，綠色是整幅畫蠻重要的顏色，主要將公園草皮表現出來。而綠色的互補色是哪個顏色？是紅色。你不覺得畫面中間的那把紅色的洋傘很搶眼嗎？

在乘涼的少女們

　　兩位坐在圖畫中間的少女位在樹蔭遮蔽的地方。秀拉是怎麼處理這比較陰暗地方細節的？例如，在她們的臉龐、頭髮及衣服上都投下小撮藍色細點。仔細看，其實這兩位少女的身上還充滿了不同的色點，有粉紅色、綠色、還有橘色。我們如果稱秀拉所畫的這一幅「七彩畫」也不為過呢！

在畫室開工了！

秀拉在連續 6 個月的每個早上，都會去島上研究光線和風景，並將在島上的人物速寫下來。這幅畫實在太大，沒有辦法帶到戶外現場作畫。因此功課做足了以後，秀拉便在畫室裡開始進行這項大工程。

什麼是純色？

所謂的純色就是在彩色環上，沒有和白色、黑色和灰色混合的顏色。

色環

色環又稱為色圈、色輪，上面有三原色：紅、黃和藍色，以及兩種顏色分別相加所調出的次色：像是紅加黃等於橙（橘）色；藍加紅變成紫色；黃加藍變成綠色。

那什麼是互補色？

互補色是指在色環上，位於相對立位置的顏色。如果我們把對面的顏色混合，通常會得到灰色或黑色。但如果我們將兩個互補色並排放在一起，像是橘色放在藍色房邊，那麼對比後的顏色效果會讓兩種顏色看起來更生動、鮮豔。

〈大碗島的星期天下午〉創作歷程檔案

這幅畫前前後後花了將近二年的時間才完成。

秀拉總共畫了：

* 畫中有 40 位人物
* 33 張研究速寫草圖
* 28 張畫在木板上的小型油畫草稿
* 3 張預備畫布

〈乘船出遊〉

你注意到了嗎？

　　坐上黃色小船，我們正在遊覽地中海。一、二，一、二！是誰負責划船呢？寶寶坐在媽媽的腿上，一臉想掙脫媽媽的懷抱。這裡的海水好藍好漂亮啊！小嬰兒可能想掙脫去摸摸這片吸引人的海水吧……一、二，一、二！再加把勁，我們就快要到了！

作品名稱：〈乘船出遊〉
（Promenade en bateau）
作者：瑪莉・卡薩特
創作年分：1893-1894 年間
收藏於：華盛頓國家藝廊

　　這裡有個小疑問，畫家 瑪莉・卡薩特 有沒有在船上呢？當然，她在船的另一頭，正拿著筆記本畫下眼前的景色。她是不是在紙上沒有足夠的空間畫上其他的景物呢？其實不盡然，她應該是刻意選擇這樣的構圖，打造出小船正在往前進的錯覺吧！等到回到畫室，卡薩特就可以好好在畫布上繼續完成她的作品了。

順風而行的卡薩特

1893 年的冬天，卡薩特來到她母親位於南法昂蒂布的家，將這幅〈乘船出遊〉完成。她當時 49 歲，剛剛將另一幅大型作品寄回美國，就是為了趕著將畫作掛在 1893 年的芝加哥世界博覽會婦女館的牆上。那幅畫作描繪的是一群辛勤工作的女性，創造、生產，並傳承自己的知識給下一代。卡薩特向來就關注捍衛女性權利，包括：提倡女性接受教育、出門工作、提升女性成為職業藝術家的機會、讓女性能夠在職場上受到肯定，甚至是為女性爭取投票權。就在同一年，美國的科羅拉多州成為了史上第一個給予女性投票權的州。而在法國，這一切都要等到 1944 年才能實現。

藝術高手

下面是一張和卡薩特所乘坐的小船相似的馬賽船示意圖。

你認為卡薩特是坐在船上的哪個位置？那位帶著寶寶的母親又是坐在哪裡？那船夫呢？

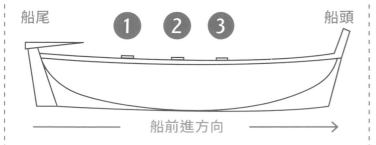

船尾　①　②　③　船頭

船前進方向 →

答：① 母親和寶寶，坐在船橫的前方正提著船帆的繩索。
② 船夫坐在後面
③ 卡薩特，因此船隻才會在她們擁擠的左前方喔。

大藝術家

卡薩特一生中沒有結過婚，深怕結了婚，丈夫會不准她繼續當畫家。因此她畫許多婦女與小孩的畫作，特別是自然流露出母愛的場景這種母子間的溫情。能夠讓這些女性、親子主題入畫，並提升這些女性題材在藝術界的能見度，卡薩特透過繪畫所實踐的事情，都是那個時代非常了不起的成就呢！

「像是幼兒溫和的純真無邪，女性的魅力這樣的題材，對我來說，如果我沒有好好傳達這些題材吸引人的魅力，又或是說，我如果沒有完全展現女性特質，那我就不是位稱職的女畫家了。」

——瑪莉・卡薩特

〈乘船出遊〉小檔案

造就卡薩特的畫作原創性的獨特之處：

船隻、船槳以及船帆還有船夫的服裝所呈現的光滑質感。

母親和孩子的身上的服裝大海以及風景都有著「印象派風格」的處理方式。

兩位人物臉孔的精細呈現。

像是著色畫的平面化塗色。

船隻像是被切兩半的獨特視角。

船和槳生動地顏色。

位置相對高的地平線。

〈海浪〉

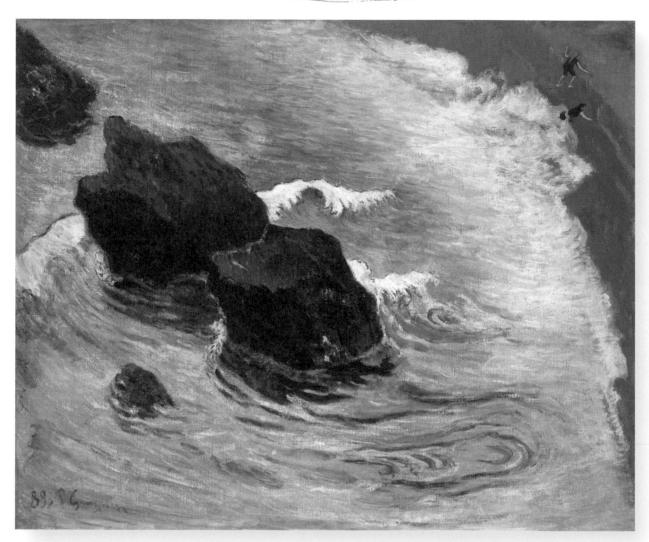

你注意到了嗎？

我們正在俯瞰的是位於布列塔尼省的波格黑克沙灘。保羅・高更在懸崖上找到了一個完美的視角。1886 年到 1894 年間，他多次來訪布列塔尼的阿凡橋（Pont-Aven）和勒普度村（le Pouldou）。不過這些岩石可能是 1888 年 8 月或 9 月時畫的，也許是在海裡玩水後，一時興起……就跑到懸崖上了。這位藝術愛好者來到布列塔尼，並不是為了度假，而是因為剛脫離「股票交易員」的身分，想要找一個安靜的地方，遠離「迂腐」的文明，創造出一種「單純的藝術」。也因為布列塔尼的物價較低，吃住都還能負擔得起。在諾曼第時期，畢沙羅是他的藝術導師，而現在高更已經能夠創造出獨樹一格的繪畫風格了。

作品名稱：〈海浪〉（La Vague）
作者：保羅・高更
創作年分：1888 年 8-10 月間
收藏於：私人收藏

高更的日式風格？

　　讓我們仔細端看一下，這樣俯視的角度，彷彿我們是不經意飛過這裡的鳥兒一樣。這樣的畫作風格很日式吧？還記得日本版畫家廣重〈大橋安宅驟雨〉（見第 30 頁）的視角嗎？高更和其他印象派藝術家一樣，像是莫內、竇加……等都花了很長的時間研究過日本版畫，並沿用了日本圖像厲害的地方。但是具體來說，是哪一些地方呢？

- 用自然界中不存在的顏色描繪自然景物。像是〈海浪〉裡的沙子，竟然是紅色的；畫作的取名也是〈海浪〉會讓我們想到葛飾北齋很有名的〈神奈川沖浪裏〉的巨浪。

- 一條穿過藍紫色岩石的對角線，將畫面一分為二，整體構圖完全不對稱。**這招是從日本藝術家那裡學來的，目的是用來營造圖像深度錯覺。**

> 「我很喜歡布列塔尼，那裡野性又原始。當我的木鞋摩擦花崗岩地面發出聲響，我聽到了我正在繪畫中找尋的聲音：一種沉濁卻又巨大的實心回響。」
>
> ——保羅・高更

高更式修圖

高更重新創造風景。左上角原本海面上是沒有岩石的。他用自己獨特的方式將海浪中的岩石重塑了一下。我們也可以看到，修改後的波浪像是張牙虎爪地沖上岸，嚇壞了兩位穿泳裝的布列塔尼女生。海的顏色也很繽紛：從白紫色到藍綠色，再到黃色和紅色，像是一道絢爛的彩虹。高更用他自己獨有的色彩魔法，賦予世界新的顏色。

「彩虹」落款

為了籌到能夠去大溪地的旅費，高更在 1891 年 2 月時，將這幅〈海浪〉在德魯奧拍賣行出售。為了畫作的賣相，他自行在標題後面加了「彩虹」兩個字。最後是由同樣喜歡日本版畫的收藏家朱勒・莎瓦斯（Jules Chavasse）標得〈海浪〉這幅畫。

高更的旅行誌

高更的一生旅行經驗非常豐富，足跡從法國布列塔尼遍佈至大溪地等世界各地。

- 1849-1855 年：在秘魯的利馬（Lima）長大，7 歲時回到巴黎。
- 1886 年：在阿凡橋停留
- 1887 年 4 月 -10 月：在巴拿馬和馬丁尼克島停留
- 1888 年初至 9 月在阿凡橋及勒普度村停留
- 1888 年 10 月 -12 月：受到梵谷的邀請，到亞爾停留
- 1891 年：前往大溪地生活
- 1893 年：回到巴黎
- 1894 年：在阿凡橋停留
- 1895 年 7 月：再次回到大溪地
- 1901 年 9 月：在馬克薩斯群島的希瓦瓦島生活，直到 1903 年 5 月 8 日去世

〈保姆與小孩〉

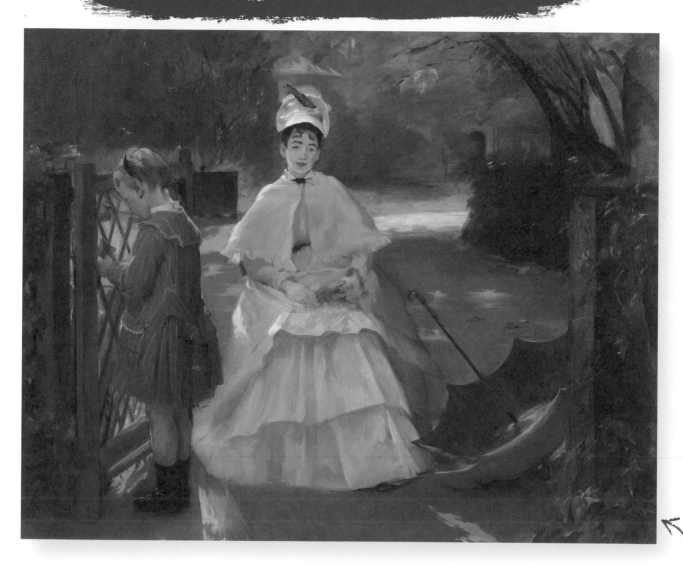

你注意到了嗎？

　　小女孩和她的保姆正在一個公園裡。這幅畫由伊娃・岡薩雷斯所創作，畫面平靜又柔和。陽光穿透樹葉，灑在地上留下黃色的光點。小女孩正在玩弄她撿起來的樹葉，想要試著將葉子穿過欄杆中間的縫隙。這位保姆美麗又優雅，應該是陪伴著一整個布爾喬亞家庭來諾曼第度假的女侍，或是她是為了離開英國，到法國過上更好的生活也說不定。這位女士幾乎深陷在自己的思緒當中，忘了她的洋傘可能隨時會被風吹走。

作品名稱：〈保姆與小孩〉
（Nounou et enfant）

作者：伊娃・岡薩雷斯
（Eva Gonzalès）

創作年分：1877-1878 年間

收藏於：華盛頓國家藝廊

似曾相似

　　伊娃・岡薩雷斯是印象派畫家當中最年輕的一位，是愛德華・馬奈的學生，跟老師非常親近。這幅畫秋天景色的畫作是在迪耶普創作的。不過，有沒有感覺好像在哪裡看過類似的畫作呢？你沒記錯，就是馬奈所畫的〈鐵路〉（見第 104 頁）。這幅畫中的綠色木柵欄讓我們聯想到馬奈畫中的鐵路橋，而且主要使用的顏色（白、綠、藍）非常相似。也許想讓老師見識一下自己的繪畫功力吧！

印象派的創作秘訣

　　只需要幾筆畫，就能畫出一個臉部表情，但右臉頰的平行線條看起來好像沒有畫完的樣子。其實，這是岡薩雷斯想要呈現光影在英國女子臉上變化的效果。

　　她在傘的內側面上模擬陽光直接照射下來的光線，我們在傘的中心和邊緣可以看到比較亮的顏色。

　　伊娃・岡薩雷斯為能更好模仿光線效果便常在戶外作畫，圖中保姆的白衣裙也沾塗著粉色和灰色，雖然師承印象派，但岡薩雷斯從來沒有和印象派藝術家們一起展出過，她還是希望能在巴黎沙龍中嶄露頭角。

師父馬奈

　　岡薩雷斯在 20 歲時，抱著對愛德華・馬奈景仰的心情，來到了他的畫室拜師學藝。馬奈收她為學生，一邊向她授課，一邊讓岡薩雷斯畫自己的作品。但和馬奈學畫並非一件容易的事情，畫室隨時人來人往，非常熱鬧，很容易就分心。

　　每天下午 5 點左右，更會有常來串門子的人成群結隊抵達畫室，而這群人包括雷諾瓦、塞尚和莫內。她和印象派藝術家的接觸算是最直接的了，也非常大膽實驗使用純色、條條斷裂的筆觸作畫，也會到戶外寫生，嘗試一些印象派常畫的題材。

成名的岡薩雷斯

　　岡薩雷斯在 34 歲時生下一位男寶寶，但過沒幾天她便去世了。兩年後，大家為她舉辦個人展覽，印象派畫家像是莫內、竇加、畢沙羅和莫莉索都出席了，她的作品也受到記者們一致的認可。

〈賽佛爾露天座〉

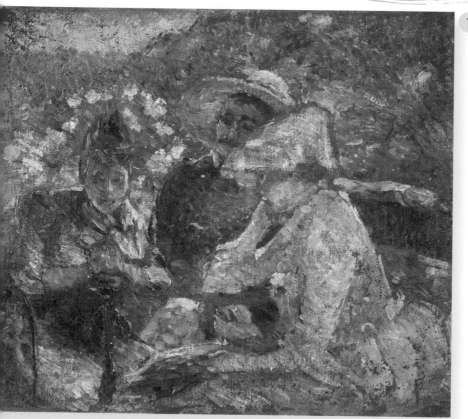

你注意到了嗎？

　　發生了什麼事？是我們的眼力不好嗎？畫面感覺好模糊啊！是不是畫家不太會畫畫呢？這其實是瑪麗・布拉克蒙研究用的草圖 **1**：在一棟叫作布蘭斯卡的別墅的花園內坐著三個人物，一為男性還有兩位女性。之所以會筆觸會那麼鬆散寬大，是因為布拉克蒙要快速捕捉她的主題，也就是人物的姿態、神情還有服飾上的細節，還有照亮畫面的光線角度。這導致她沒有時間去講究細節。這幅畫真是令人玩味，能讓我們理解印象派藝術家的工作方式：到處密密麻麻的筆觸及詳細的色彩變化。如果這只是研究用的草圖，也就表示說布拉克蒙會再創作另外一張畫作囉？就是下面這張生動印象的圖畫囉 **2**。

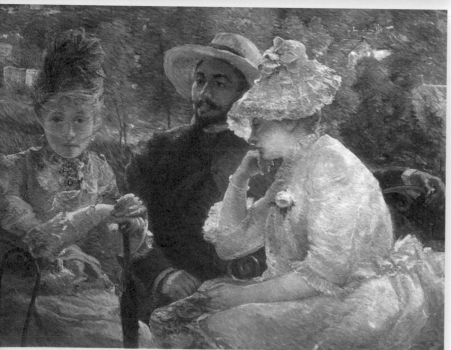

作品名稱：〈賽佛爾露天座〉
（Sur la terrasse à Sèvres）
作者：瑪麗・布拉克蒙
創作年分：1880 年
收藏於：日內瓦小皇宮美術館

什麼是研究草圖？

在藝術當中，研究草圖是讓藝術家可以為了完成最終畫作所做的功課，可以是素描或練習畫。所以研究草圖只是完成作品前的一的步驟，並不會像最後展覽並售出的作品那樣精緻。

找碴遊戲

比比看，草圖 ① 和圖畫 ② 差在哪裡？

總共有 7 點不一樣：

1. 兩張作品的尺寸不太一樣。

2. 握有陽傘的女人姿勢有改善過了。

3. 男士在圖畫 ② 變得更顯眼了，布拉克蒙將他畫得更挺拔。

4. 原本在人物身後的白色、紅色的花朵在成品裡不見了。

5. 白衣少女在圖畫 ② 裡變得更大了。

6. 畫家在背景選擇揭示一些房子。

7. 原本草圖裡左上角的藍天消失了。

印象派女畫家

布拉克蒙漸漸脫離安格爾的影響，選擇在戶外作畫，並且加重她的色彩運用。

由於她的丈夫菲力克斯的關係，她常常和印象派畫家們聚在一起。菲力克斯‧布拉克蒙（Félix Bracquemond）是一位畫家、陶藝家、版畫雕刻家，非常熱愛日本版畫（也是第一位在巴黎開始收藏的人），常常和竇加、馬奈、畢沙羅分享對版畫的熱情，也給他們一些建議。因此，夫妻倆和印象派一起展出並不是什麼稀奇的事。

有天分的學生

布拉克蒙於 1840 年在布列塔尼出生。但她跟著母親和繼父經常搬家。當他們開始在艾坦普（Étampes）定居時，起初跟著退休的畫家奧古斯特‧瓦索特學畫。她進步神速，曾經還有一幅畫自己親人的肖像被巴黎沙龍接受。後來她在安格爾的畫室繼續習畫，雖然這位老師不太願意看到女性畫畫。不過布拉克蒙還是在安格爾的畫室待了整整 10 年，這也就表示安格爾其實也覺得她非常有才華。

布拉克蒙
印象派展覽小檔案

布拉克蒙總共和印象派畫家們展出了 3 次：

★ 1879 年

★ 1880 年

★ 1886 年

〈孔卡爾諾灣的帆船〉

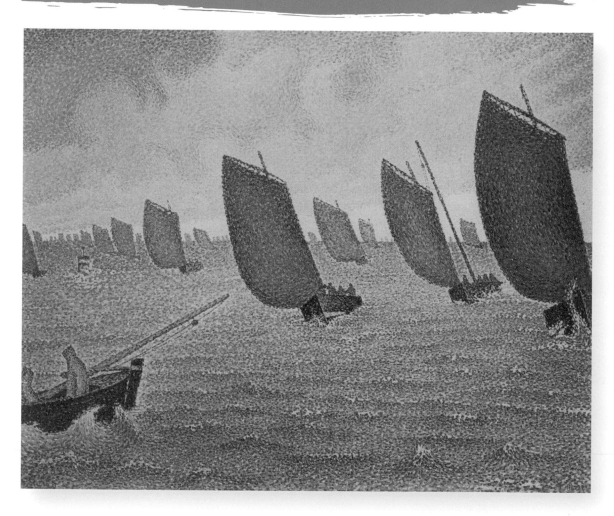

你注意到了嗎？

我們就像是置身在大海之中，穿起黃色的雨衣，來參加這場雨中的帆船賽吧！

保羅‧席涅克（Paul Signac）是位熱衷於航海的畫家。雖然他沒有在一艘小船上將這一幕畫下，但他想必是將這幅景象烙印在腦海裡了。所有的風帆都向左傾。補充一下，我們的座標位於離布列塔尼不遠的孔卡爾諾灣。這對這位出生在塞納河畔阿涅郊區的居民來說，賽船航行是他和卡耶伯特共享的嗜好。就像在他之前的印象派畫家一樣，他也很享受在自己的小船上作畫的樂趣。他把握機會去了許多地方，不僅是為了休閒，也為了工作而航行。他甚至擁有三十二艘船和遊艇呢！而且他還將它們一一命名，像是奧林匹亞號，癲癇飛魚號、烏布王號或是馬奈 - 左拉 - 華格納號……

作品名稱：〈孔卡爾諾灣的帆船〉
（Brise, Concarneau）
作者：保羅‧席涅克
創作年分：1891 年

席涅克是印象派畫家嗎？

席涅克在 16 歲那年，去參觀了第四屆的印象派畫展，他特別對卡耶伯特、卡薩特以及莫內的印象非常深刻，並且當場就開始臨摹這些作品。結果引來高更對他的關注，對席涅克說：「先生，這裡不准抄襲！」，最後還將他趕出場。席涅克並沒有因為這樣而氣餒，反而下定決心成為印象派畫家。

透過觀察莫內的作品，自學繪畫。1884 年在第一屆的獨立沙龍展上遇見了喬治·秀拉，從此兩人成為新印象派的領頭羊。

> 「新印象派並不在於點描筆觸，而是在於分色。」
>
> ——**保羅·席涅克**

分色派

1884 年底，秀拉向席涅克展示了他為〈大碗島的星期天下午〉（見第 114 頁）首批研究草圖。席涅克馬上對這幅革新的畫作深感著迷。而當秀拉突然去世時，他立志要推廣秀拉的作品，並朝向這條路繼續前進。他也成為了新印象派的理論家：「新印象派並不在於點描筆觸，而是在於分色。」他非常討厭大家稱他們為「點描派」！

七彩風帆

等一下，風帆通常不是白色的嗎？

其實不一定！席涅克一下筆，這些帆布就是五顏六色的了，由紅色、藍色、橘色無數的點所組成，就真像小孩子多彩的糖菓袋了。比較一下：遠看時，我們看到的是紫色，但近看發現，紅色和藍色的點比較多呢。是不是非常有趣呢？是我們的眼鏡自動將兩種互補色混合在一起了。

藝術高手

還記得有另外一位畫家所畫的天空也非常不平靜，是下列哪位畫家呢？

A. 莫內
B. 雷諾瓦
C. 梵谷

答：C。夜空有非常洶湧迴旋。他在療養院重複畫著，然後「創作出事件」的壯觀感覺，表現了天空。

圖解兒少印象派

作　　者　桑德琳・安卓斯
審　　訂　高榮禧 副教授
翻　　譯　黃　翎
主　　編　王衣卉
行銷主任　王綾翊
全書設計　evian

總 編 輯　梁芳春
董 事 長　趙政岷
出 版 者　時報文化出版企業股份有限公司
　　　　　108019 臺北市和平西路 3 段 240 號

發行專線　（02）2306-6842
讀者服務專線　0800-231-705・（02）2304-7103
讀者服務傳真　（02）2304-6858
郵撥　19344724　時報文化出版公司
信箱　10899 臺北華江橋郵局第 99 信箱
時報悅讀網　http://www.readingtimes.com.tw
電子郵件信箱　yoho@readingtimes.com.tw
法律顧問　理律法律事務所 陳長文律師、李念祖律師
印刷　華展印刷有限公司

初版一刷　2024 年 5 月 17 日
定價　新臺幣 480 元

Les Impressionnistes Expliqués Aux Enfants by Sandrine Andrews
© Larousse 2022
This edition is published by arrangement with EDITIONS LAROUSSE
through Peony Literary Agency.
Complex Chinese edition copyright © 2024 by China Times Publishing Company
All rights reserved.

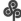 時報文化出版公司成立於一九七五年，並於一九九九年股票上櫃公開發行，
於二〇〇八年脫離中時集團非屬旺中，以「尊重智慧與創意的文化事業」為信念。

圖解兒少印象派/桑德琳.安卓斯作；黃翎譯. -- 初
版. -- 臺北市：時報文化出版企業股份有限公司,
2024.05
128面；21×26.5公分
譯自：Les impressionnistes expliqués aux
enfants.
ISBN 978-626-396-240-8(平裝)

1.CST: 印象主義 2.CST: 畫論 3.CST: 通俗作品

949.53　　　　　　　　　　　　113005839

ISBN 978-626-396-240-8
Printed in Taiwan